세계 미술관 기행

베네치아 아카데미아 미술관

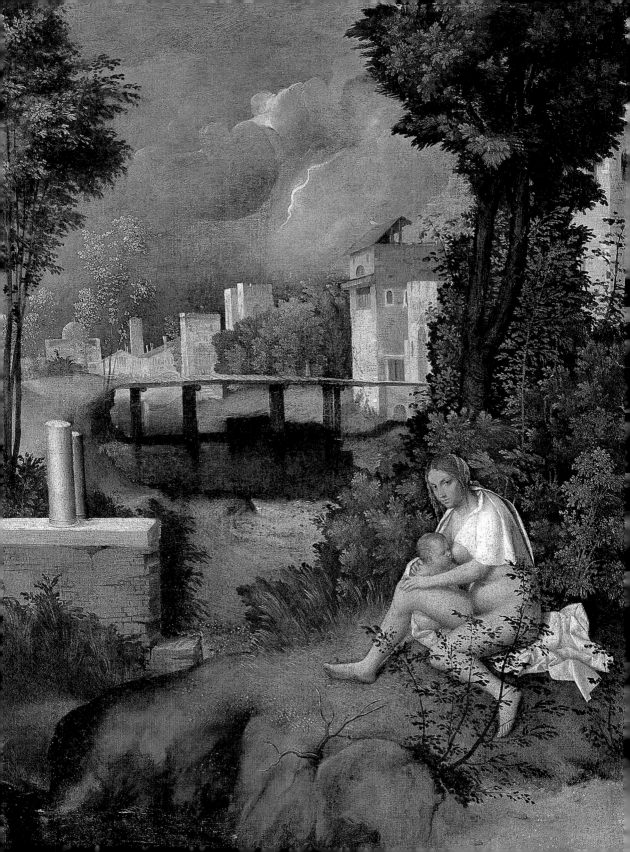

베네치아
아카데미아 미술관

루치아 임펠루소 지음 | 최병진 옮김

마로니에북스

세계 미술관 기행

베네치아 아카데미아 미술관

지은이 루치아 임펠루소
옮긴이 최병진

초판 1쇄 2014년 4월 7일

발행인 이상만
발행처 마로니에북스
등록 2003년 4월 14일 제 2003-71호
주소 (413-756) 경기도 파주시 문발동 파주출판도시 521-2번지
대표 02-741-9191
편집부 02-744-9191
홈페이지 www.maroniebooks.com

ISBN 978-89-6053-348-6
ISBN 978-89-6053-012-6(set)

* 책값은 뒤표지에 있습니다.

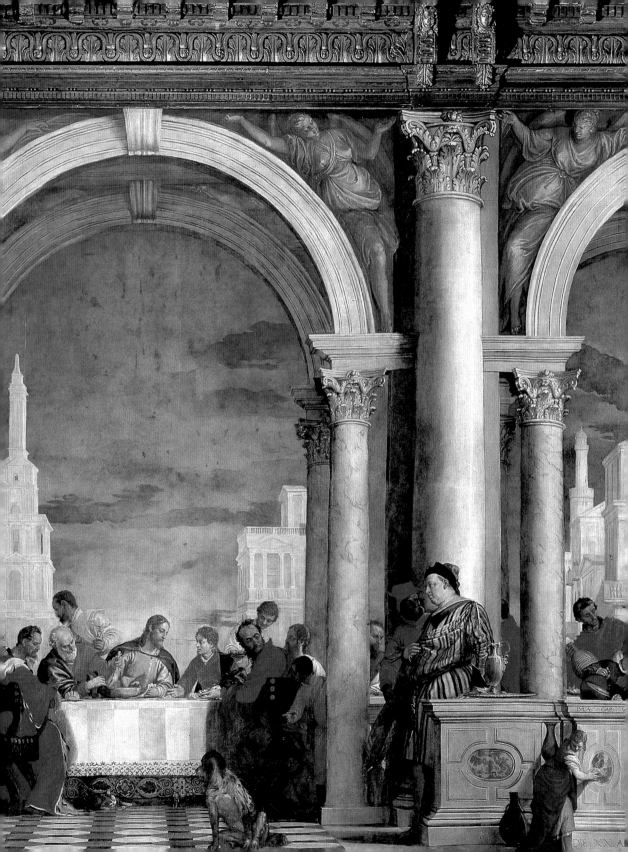

차 례

서 문

베네치아 아카데미아 미술관에 있는 작품의 이해를 돕고 때로는 작품에 숨겨진 이야기들을 접할 수 있는 신뢰할 만한 가이드북이 있다는 것은 정말 유용한 일이다.

모든 작품들에는 비밀스러운 이야기가 숨어 있다. 이곳에서 가장 유명한 작품인 조르조네의 〈폭풍〉의 예를 들어 소개하고자 한다. 사람들이 이 작품에 아무런 의미가 없는데 명화라고 부르지는 않을 것이다. 그 작품이 명화임을 아는 것보다 그 안에 숨겨진 이야기를 통해 왜 명화로 불릴 만한지 아는 것이 중요하다. 진정한 명화라면 늘 생각할 만한 질문들을 제시해줄 것이다. 이 작품 역시 늘 새로운 수수께끼를 던지며, 우리는 작품 해석을 위해서 흥미로운 퍼즐 조각을 맞추어야 한다. 이를 위해서 그림의 내용과 형식을 이해해야 할 필요가 있지만 이 부분은 '작품 설명'에서 자세히 다룰 예정이어서 이와 관련된 해석의 열쇠를 여기서 미리 설명하진 않을 것이다. 그 대신 이 놀라운 작품이 베네치아의 아카데미아 미술관에 도착할 때까지의 모험과 여정을 소개하고자 한다. 작품 소유권의 변화를 추적하는 일은 미술사학자들에게 흥미롭지만 쉽지 않은 연구 주제 중 하나이다. 작품소유권을 추적하기 위해서는 작품의 판매 이력과 해외로의 반출시도, 그리고 구입하려는 시도를 다시 구성해볼 필요가 있다. 〈폭풍〉에 관한 가장 오래 된 기록은 1530년 가브리엘레 벤드라민(Gabriele Vendramin)과 마르칸토니오 미키엘(Marcantonio Michiel)이 남긴 글이다. 그는 자신의 집에 걸린 이 작품에 관해서 "폭풍우가 불어올 때 군인과 여인을 묘사한 이 그림은 카스텔프랑코 출신의 화가 조르조네의 것이다"라고 기록했다. 최초로 이 작품을 소유했던 가브리엘은 여러 미술품을 수집했던 컬렉터로 사립 컬렉션이 종종 그렇듯이 그의 컬렉션은 유산의 상속 과정에서 여러 가족에게 소유권이 분할되었다. 하지만 곧바로 컬렉션이 해체되었던 것은 아니었으며 1648년이 되어서야 그의 재산을 상속했던 후계자들은 가문의 경제적인 어려움을 타개하기 위해 컬렉션에 속한 미술 작품을 분할 판매하는 데 동의했다.

이때 〈폭풍〉을 구입한 새로운 소유주는 크리스토포르 오르세티(Cristoforo Orsetti)였다. 그는 태양이 작렬하는 이탈리아의 달콤한 포도주인 말바시아를 판매해서 성공을 거둔 상인이었다. 1680년 그는 아들 살바토레에게 '조르조네의 풍경과 인물이 있는 작품'을 상속했다.

17세기 말에는 담배 무역을 통해 큰돈을 벌었던 지롤라모 만프린(Girolamo Manfrin)이 오르세티 가문에서 이 작품을 구입했다. 그는 당시 베니에르 팔라초의 내부를 장식하기 위해서 여러 점의 미술 작품이 필요했고, 그 과정에서 〈폭풍〉을 구입했다. 수많은 문학 작가, 화가, 예술 애호가들이 〈폭풍〉을 감상하기 위해서 끊임없이 만프린의 집을 방문했다. 예를 들

어 바이론 경은 한 편지에 당시 조르조네의 '성가족'이라는 제목으로 알려진 〈폭풍〉에 묘사된 여성의 아름다움에 놀라운 마음을 표현하기도 했다.

1850년 지롤라모 만프린의 조카였던 바르톨리나 플라티스(Bartolina Plattis)는 〈폭풍〉을 4만 8천리라에 런던 내셔널 갤러리에 판매하려다가 1년 후 생각을 바꿔 이탈리아 정부에 〈폭풍〉을 포함해서 그가 소유했던 미술품 컬렉션 전체의 구입을 제안했다. 하지만 너무 높은 가격을 제시했기 때문에 이 시도는 무산되었다.

1875년 이탈리아 왕가의 조바넬리(Giovanelli)는 2만 7천리라에 〈폭풍〉을 구입하는 데 성공했고, 이 작품은 밀라노의 유명한 복원 전문가 루이지 카네바기(Luigi Cavenaghi)에게 보냈다. 곧 〈폭풍〉은 '조르조네의 가장 뛰어난 작품'으로 알려지기 시작했고, 이탈리아 정부는 카네바기의 화실에서 이 작품을 감정했다. 이때 이 작품의 경제적 가치는 무려 3만 5천리라에 이르렀다. 이후 이탈리아 정부는 조바넬리에게 이 작품을 판매할 것을 요청했고 2년에 걸쳐 작품 가격을 나누어 지급하겠다고 제안했다. 그러나 조바넬리는 이 제안을 거절했다. 같은 시기 미국의 컬렉터인 이사벨라 스튜어트 가드너(Isabella Stewart Gardner)가 미술사가로 유명한 베렌슨(Bernard Berenson)을 통해 이 작품을 구입할 의사를 보인 후 여러 번 구입을 시도했으나 이탈리아 내의 문화재 보호법이 이 작품의 국외 판매를 허용하지 않았기 때문에 결국 〈폭풍〉은 이탈리아에 남게 되었다. 한편 1925년에도 런던의 고미술 상인인 조셉 드반(Joseph Duveen) 역시 500만 달러에 이 작품을 구입하겠다는 의사를 피력했지만 이탈리아 왕가는 판매를 거절했다. 1930년에 〈폭풍〉을 런던 이탈리아 미술 박람회에 전시했을 때, 이 작품을 위해 약 5천만 리라의 보험에 가입했다. 이 시기에 이 작품의 해외 판매에 대한 소문이 있었다. 그래서 이탈리아 정부는 1931년 해외에 이 작품이 판매되는 것을 막기 위해 다양한 보호 정책을 입안했고 결국 조바넬리 가문은 이 작품의 해외 판매를 단념했다. 뒤이어 이탈리아 왕가에 찾아온 경제적 위기를 타개하기 위해 이탈리아 정부에 이 작품 매입을 제안했다. 소유주는 약 1천만 리라의 가격을 제안했지만 500만 리라의 비용을 지불한 후 아카데미아 미술관의 컬렉션으로 남게 되었다.

마르코 카르미나티

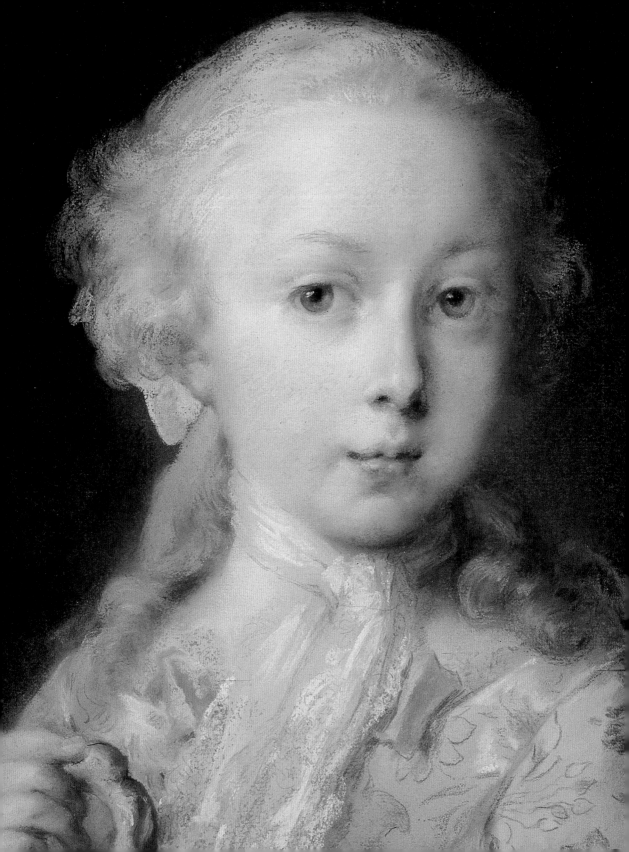

베네치아 아카데미아 미술관

"베네치아의 화가들은 강렬한 부드러움과 감정의 깊이를 평온하고 온화한 방식으로 꾸밈없이 표현할 줄 아는 사람들이다." – 버나드 베렌슨, 베네치아, 1951. 7. 7.

베네치아 아카데미아 미술관은 12세기부터 16세기까지 제작되었던 베네치아 회화를 대표하는 중요한 작품들을 소장하고 있다. 이 미술관의 설립 시기는 프랑스혁명 이후 진행되었던 중요한 정치적 사건이 일어났던 19세기 초로 거슬러 올라간다. 이탈리아 반도에 중요한 정치적 영향력을 행사했던 오스트리아 왕실은 1805년 12월에 발효된 프레스부르크(오늘날의 브라티슬라바_역주) 협약으로 정치적 지배권을 상실했다. 나폴레옹이 이끄는 프랑스혁명군들은 곧 오랜 세월 동안 자치권을 가지고 있던 베네치아를 점령했고, 이들이 기획했던 이탈리아 왕국의 일부로 베네치아를 편입시켰다. 혁명군이 주둔하면서 새로운 법령을 공포했고 그 결과 베네치아의 정치, 행정, 재정 기관 등 여러 공공건물이 문을 닫았고 약 200여 군데의 종교 건물이 철거되고 40개의 교구 교회의 재산이 국가에 귀속되었다. 이 과정 속에서 교회가 가지고 있었던 여러 점의 미술품이 판매되었고, 이때 베네치아의 아카데미는 화가 지망생들을 위해 일부 작품들을 구입했다. 이런 작품들을 정리하면서 교육적인 용도의 미술관으로서 베네치아 아카데미아 미술관이 설립되었다. 새로운 공간에 대한 필요성과 당시 국가에서 종교 재산을 몰수하는 과정 속에서 베네치아 아카데미는 원래 장소를 떠나 과거의 유려한 건축물이 밀집해 있는 폰테게토 델라 파리나라 지역으로 이전하게 되었다. 이곳은 팔라디오(Andrea Palladio)가 기획하고 건축한 라테라넨시 수도회의 수도원과 1400년대 중반 베르나르도 본(Bernardo Bon)이 기획했던 카리타 교회, 베네치아에서 가장 규모가 큰 여섯 개의 교육 기관 중 가장 오랜 기원을 가지고 있는 스쿠올라 델라 카리타가 포함되어 있는 장소였다. 스쿠올라 델라 카리타는 1260년에 평신도 협회가 빈민 구제 사업을 벌이고 종교적 봉헌 의식을 행했던 장소였다. 그러다 보니 성격이 다른 여러 건축물을 어떤 방식으로 리모델링할 것인가 하는 문제가 등장했다. 아카데미 역시 편의를 위해 원래의 장소에 남겠다 항의했지만 정부는 더 많은 비용을 지불해야 함에도 불구하고 결정을 번복하지 않았다. 1811년 건축가였던 잔안토니오 셀바(Giannantonio Selva)의 책임 하에 여러 건축물의 리모델링 작업이 끝났다. 그는 카리타 교회의 제단과 제의용 가구를 해체하고 공간을 수평·수직으로 분할했다. 1층은 커다란 다섯 개의 방으로 공간을 구성했고 위층에는 두 개의 큰

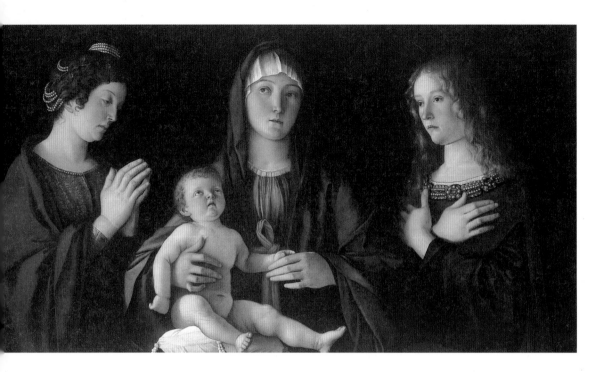

조반니 벨리니
〈성모자와
성녀들〉(부분)
1500년경

공간을 배치했는데, 이 공간은 전시실로 활용하기 위해서 원래 고딕 교회 건물의 창문을 이용한 밝은 자연 조명을 활용했다. 18세기에는 조르조 마사리(Giorgio Massari), 베르나르디노 마카루치(Bernardino Macaruzzi)의 관리 하에 여러 작업이 진행되었지만 이곳이 다른 부분에 비해서 가장 적게 파손되었다. 1층 회랑은 새롭게 정비되었고 파사드의 중앙현관은 새로운 계단을 통해 카피톨라레 방으로 이어진다. 오늘날 이 공간에는 프리미티브 화가(primitivi, 1300년대 중세에서 르네상스로 새로운 회화적 혁신을 이루었던 작가들_역주)들의 작품이 전시되어 있다.

알베르고의 방에서는 금색으로 도장한 후 다양한 색채로 장식되어 있는 15세기 말에 제작된 나무 천장을 볼 수 있으며 이곳에 안토니오 비바리니(Antonio Vivarini)와 조반니 달레마냐(Giovanni d'Alemagna)가 1446년 제작한 〈세 폭 제단화〉와 티치아노의 〈성전을 방문하는 성모 마리아〉가 전시되어 있다. 같은 이야기 연작에 포함되어 있던 작품 중에서 잠피에트로 실비오(Giampietro Silvio)의 〈성모 마리아의 결혼〉과 지롤라모 덴테(Girolamo Dente)의 〈수태고지〉는 현재 마송 비첸티노의 교구 교회에 남아 있다. 한편 카피톨라레 전시실에 있던 작품들은 오늘날까지 그대로 보존되어 있다. 천장에 비첸차 출신의 예술가이자 당대 수도원의 수사였던 마르코 코치(Marco Cozzi)가 1461년부터 1484년까지 제작한 작품이 걸려 있다. 돔의 네 부분은 아칸투스 잎문양 장식이 보이며 그 사이로 천사들의 얼굴이 보인다. 1992년까지 계속된 오랜 복원 과

정을 통해 배경의 하늘색이 드러났고 1600년대 도금 작업에 가려져 있었던 인물들을 묘사하는 색채에 대해 다시 주목하게 되었다.

원래는 천장에 다섯 점의 고부조가 〈마돈나 델라 미세리코르디아〉와 다른 스쿠올라들의 엠블렘이 설치되어 있었지만 1814년 제거하고 중앙에 피에르 마리아 펜나키(Pier Maria Pennacchi)의 〈영원한 창조주〉를 설치했으며 도메니코 캄파뇰라(Domenico Campagnola)—몇몇 미술사가는 스테파노 델 아르제레(Stefano dell'Arzere)로 추정—의 천사와 함께 묘사된 네 명의 선지자의 그림이 설치되어 있었다. 다양한 색채의 대리석을 사용한 바닥 장식은 1600년대로 거슬러 올라간다. 팔라디오의 기존 건축물을 새로운 필요에 맞게 리모델링하는 것은 무엇보다도 어려웠으며, 특히 1630년의 화재로 원래의 구조에 맞게 건축물을 정리하기가 더욱 힘들어졌다. 셀바는 충분한 전시공간을 확보하기 위해서 창문들의 일부를 닫거나 높은 곳에 다시 설치했다. 그리고 맨 위층의 공간은 판화 유파들을 위한 전시공간과 아카데미의 교수들을 위한 거주 공간으로 리모델링했다.

1817년 8월 10일 미술관은 짧은 기간 동안 관람객에게 개장되었으며 호응이 좋았다. 컬렉션의 새로운 부분은 아카데미 화가들에 의해 기증된 작품들과 오래된 이전 건물에서 새로운 장소로 옮겨온 작품들이었다. 스쿠올라 델라 카리타에 속한 일련의 작품들은 오랜 시간 동안 원래 아카데미의 건축물에 보관되어 있었다. 석고상들은 파르세티 신부가 소유하고 있었으며 1805년

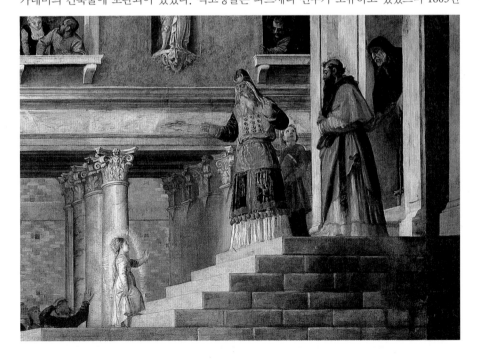

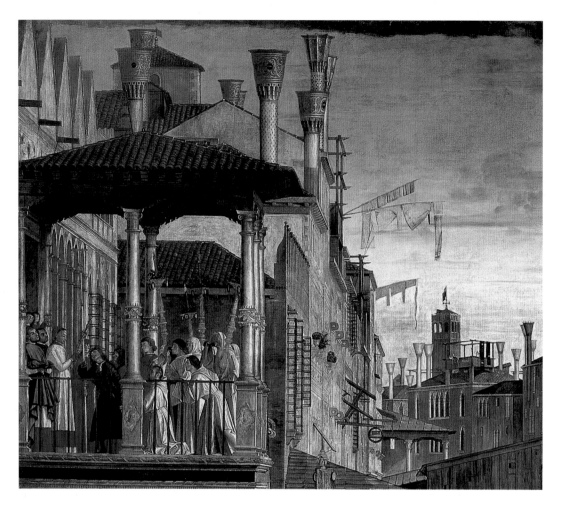

빅토레 카르파초
〈리알토 다리의
성물의 기적〉(부분)
1494년

오스트리아 정부가 이를 구입했다. 이 시기에 피에트로 이드워드(Pietro Edward)가 컨서베이터로 임명되었고 그는 1778년부터 이탈리아 공화국의 쇠망 시기까지 공식적으로 회화 컬렉션에 대한 책임자로 있었다. 또한 중요한 작품들이 협정서에 따라 포함되었다. 1816년 지롤라모 몰린(Girolamo Molin)은 미술관에 사료 가치가 있는 프리미티브 화가들의 작품들을 기증했고, 이 작품들 중에 알베레뇨와 야코벨로 델 피오레의 세 폭 제단화들이나 잠보노의 〈수태고지〉, 〈천국의 성모 대관식〉 같은 그림이 포함되어 있었다.

1833년 펠리치타 라이너(Felicita Reiner)의 상속으로 피에로 델라 프란체스카의 〈성 히에로니무스와 봉헌자〉, 벨리니의 〈성모자와 성일들〉(1850년에야 미술관에 도착함)과 같은 작품들이 컬렉션에 포함되었으며 1838년에는 지롤라모 콘타리니(Girolamo Contarini)가 미술관에 자신의 중요

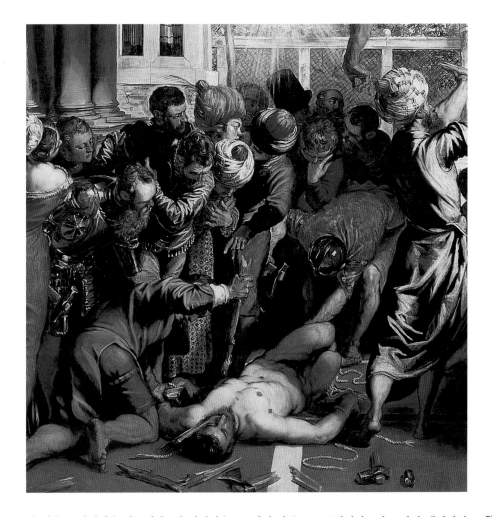

한 미술품 컬렉션을 기증했다. 이 컬렉션은 188점의 작품으로 구성되었으며 조반니 벨리니의
〈알레고리들〉, 〈알베레티의 성모〉, 그리고 피에트로 롱기의 작품 여섯 점이 포함되어 있었다.
무엇보다도 컬렉션은 베네치아 회화에 대한 개설로 방향을 잡았다. 1800년대에 이곳에서 찾고
있었던 것은 교육기관으로서의 목적보다 작품에 대한 가치 평가에 초점이 맞추어져 있었다.
그러나 그런 점이 1822년 주세페 보시(Giuseppe Bossi)의 스케치 컬렉션의 구입에 영향을 끼쳤던
것은 아니다. 이 컬렉션은 약 3천 점의 작품들로 구성되어 있으며 이 중에는 레오나르도 다 빈
치의 유명한 〈신체 비례도〉를 비롯하여 리구리아, 롬바르디아, 볼로냐, 토스카나와 로마 지
방의 스케치들이 플랑드르, 독일, 프랑스의 중요한 실례들과 함께 고루 포함되어 있었다.
작품의 수가 증가함에 따라 전시할 수 있는 공간에 대한 필요성은 점점 더 중요한 문제가 되었

다. 프란체스코 라자리니(Francesco Lazzari)는 1819년 셀바가 예견했던 공간의 확장을 구현했으며 1834년 팔라디오의 건축물 양 편에 새로운 건물을 지었다. 라자리니는 1829년 수도원도 정비하면서 중정의 구조를 바꾸었으며 1년 후에 파사드를 재정비하면서 카리타의 엠블럼은 아카데미의 엠블럼으로 대체되었다. 벽감에는 두 개의 창문이 제작되었으며 한편에는 안토니오 자카렐리(Antonio Giacarelli)의 사자 위의 미네르바가 배치되었고 이 조각상은 이후 나폴레옹의 정원이 기획되었을 때 정원의 장식으로 옮겨졌다.

1800년대 중반에 미술관의 컬렉션은 오스트리아의 군주였던 프란체스코 주세페 황제(Francesco Giuseppe)에 의해서 확장되었다. 그는 만프린의 미술관으로부터 작품을 구입했으며 이 작품 중에는 안드레아 만테냐의 〈성 조지〉, 한스 멤링의 〈젊은이의 초상〉, 조르조네의 〈늙은 여자〉가 포함되어 있었다.

1866년 베네치아 공화국과 이탈리아 왕국이 통합되었을 때 매우 큰 변화가 생겼다. 이 시기에 학교와 컬렉션을 관리하는 기관이 제도적으로 분화되었고, 이는 1870년에 시작해서 1882년 완

조반니 바티스타 피아체타
〈여자 점쟁이〉(부분)
1740년

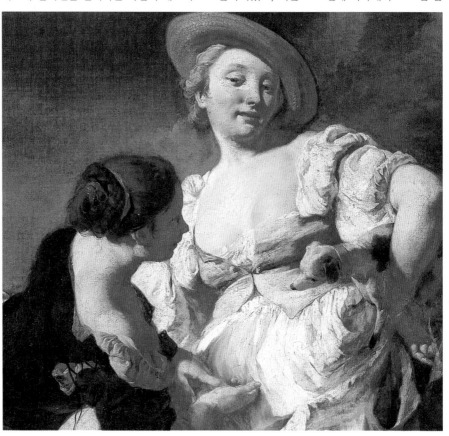

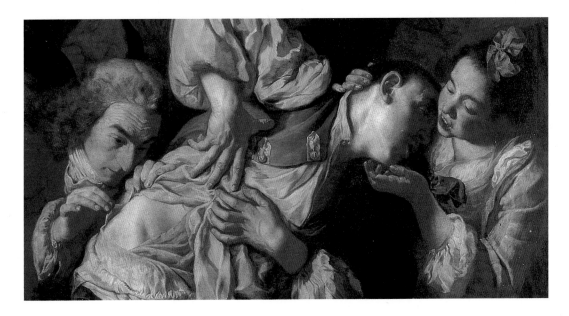

성되었다. 1895년 줄리오 칸타라메사(Giulio Cantalamessa) 관장은 회화 전시실을 새로운 방식으로 정비했다. 그는 1800년대의 회화 작품을 배제하고 이탈리아 유파와 외국 유파를 구분할 수 있을 정도의 적절한 수의 작품들에 집중했고 연대순에 따라서 작품을 다시 정리해서 배치했다. 무엇보다도 이 시기에 서로 다른 방에 전시되어 있던 15세기의 '십자가 성물의 기적'의 연작과 '성녀 우르술라의 이야기'에 대한 연작이 카리타 교회를 나누고 있는 두 전시실에 정리되었다. 특히 성녀의 삶을 다룬 연작을 구성하는 그림들은 이야기의 서사 구조를 읽을 수 있도록 팔각형의 전시실에 배치되었다. 알베르고의 방에는 이외에도 1828년 이 공간에서 제외되었던 티치아노의 〈성전을 방문하는 성모 마리아〉를 다시 배치해서 최초 이 작품이 기획되었던 맥락에 맞게 전시될 수 있었다. 칸타라메사 관장의 지시 하에 박물관은 1300년대부터 1700년대까지 베네치아의 중요한 회화 작품들을 수집하고 정리하기 시작했으며 이런 점은 오늘날 베네치아 아카데미아 미술관의 중요한 특징을 구성하기도 한다. 이 시기에 코스메 투라의 〈성모자〉, 팔마 일 베키오(Palma il Vecchio)의 〈성스러운 대화〉, 그리고 젊은 시절 티에폴로의 두 작품과 같이 중요한 작품들을 구입하면서 컬렉션의 규모가 확대되었다. 1905년 지노 포골라리(Gino Fogolari)가 미술관장으로 부임한 이후 회화와 스케치를 수집하면서 지속적으로 규모를 확장했고 이 시기에 미술관은 루카 조르다노의 〈성 베드로의 십자가형〉, 스트로치의 〈시모네 가의 향연〉, 조르조네의 〈폭풍〉의 소유주가 되었다.

제1차 세계대전 중에 중요한 그림들은 피렌체로 이전했고 이 작품들은 20년대 초에 미술관에

돌아왔으며 박물관을 다시 정리하는 계기가 되었다. 이 시기에 산타 마리아 델라 카리타 교회에 1400년대 작품들이 전시되어 있는 두 개의 전시실을 제거했으며 앱스(apse)가 있는 커다란 공간과 측면 벽에 있는 고딕식 창문들과 천장의 장식을 다시 복원했다. 이 공간에는 '성녀 크로체의 성물의 기적'을 소재로 다룬 연작이 남아 있었으며 〈성녀 우르술라의 이야기〉는 현재 보관된 그 방으로 옮겨졌다.

바로 이 시기에 티치아노의 〈성모승천〉은 데이 프라리 교회로 반환했다. 또한 1800년대의 작품들은 카 페사로의 수장고로 이전했고 외국 회화 유파를 이해하기 위한 작품들은 이후에 프란체키 미술관의 컬렉션으로 이관되었다.

1940년대에는 박물관학의 원리에 따라서 새로운 방식으로 컬렉션을 재정비하려는 요구가 높아졌다. 1941년 빅토리오 모스키니(Vittorio Moschini)가 미술관 관장이 되면서 건축가인 카를로 스카르파(Carlo Scarpa)와 함께 박물관을 리모델링하기 위한 새로운 기획을 준비했다. 여기에는 1800년대의 방과 연결할 수 있는 새로운 건물에 대한 기획도 포함되어 있었다.

다른 여러 박물관들 역시 리모델링에 대한 요구가 높아졌음에도 불구하고 다양하고 폭넓게 접근하기는 어려웠다. 하지만 베네치아의 아카데미아 박물관은 다른 박물관과 달리 다양한 관점에서 폭 넓은 변화를 이끌어냈으며 세기 초에 다양한 방식으로 적용되었던 과거의 박물관 전시 모델을 개혁하는 데 성공했다.

1945년 시작해서 1960년에 마무리한 작업에서는 무엇보다도 잘못된 위치에 오랫동안 설치되었던 장식을 제거하는 것으로 여기에는 사용될 재료에 세심한 주의를 기울여 다시 제작하여 원본으로서의 가치를 확보했다. 또한 전시공간을 효율적으로 활용하기 위해 적합한 동선에 따라 작품들을 재배치했으며, '성녀 크로체의 성물의 기적'의 연작들은 적합한 전시실로 옮겨지고 '성녀 우르술라의 이야기' 연작의 부적절한 장식들을 제거했다.

1961년부터 1967년까지 프란체스코 발카노버(Francesco Valcanover) 관장의 지휘 하에 박물관에서는 다양한 서비스를 제공하기 시작했다. 또한 화재 방지 장치와 도난 방지 장치를 설치했으며 박물관학적 관점에서 스케치의 보존에 관심을 기울여 미술관의 마지막 층에 온도와 습도 조절장치를 설치했다. 제2차 세계대전으로 중단되었던 새로운 작품의 수집도 다시 시작했다. 예를 들어 1949년에는 귀도 카뇰라(Guido Cagnola)에게서 카날레토가 경관화를 제작하기 위해서 베네치아에서 그렸던 스케치들이 들어 있는 한 권의 스케치북을 기증받았다.

1970년대에 박물관은 새로운 작품구입에 관심을 갖고 프란체스코 과르디의 〈산 마르쿠올라 교회 기름창고의 화재〉 혹은 알레산드로 롱기의 〈행정관 루이지 피사니의 가족〉과 같은 작품들을 구입했다. 1980년대 초에는 프란체스코 발카노버의 요청으로 독일 및 다른 유럽 지역에 있

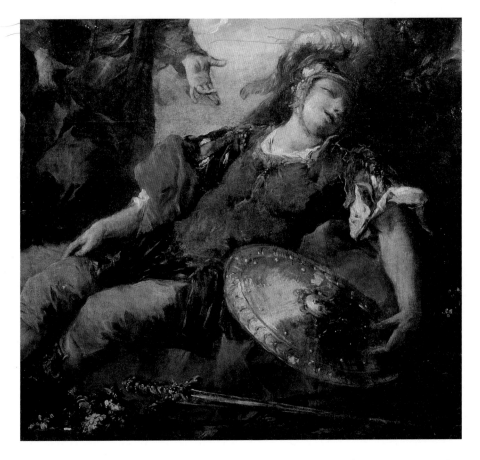

는 작품들에 대한 소유권을 주장하였고 피렌체의 피티 궁에서 보관되어 있었던 약 30여 점의 작품들까지 반환하고자 했다. 하지만 작품의 반환은 매우 느리게 진행되었고 1988년에야 미술관에 약 여덟 점의 작품이 도착했다. 이 중에는 조반니 안토니오 과르디의 〈상처 입은 탕그레디를 우연히 만나고 있는 에르미니아와 바프리노〉와 세바스티아노 리치의 두 점의 신화를 소재로 다룬 그림이 포함되어 있었다.

몇 년 전에는 팔라디오가 기획했던 수도원의 마지막 층을 보조 전시실로 개장했다. 이 장소는 일시적인 필요에 따라 작품을 보관하기 위한 수장고로 기획되었고 적합한 보존 장치를 제공하고 있다. 오늘날 이 공간에서는 연구자와 공중이 예약한 후 약 80점의 작품을 확인할 수 있다. 또한 최근 다시 작품의 전시공간을 검토한 후 작품을 효율적으로 보존할 수 있는 환경을 확인하고 보수하였다.

파올로 베네치아노

다폭 제단화 1350년경

패널, 배경에 금도금
중앙 패널 98×63cm
측면 패널 40×94cm
대관식 부분의 여섯 개의 패널(대) 26×19cm
대관식 부분의 네 개의 패널(소) 23×7cm
윗부분에 배치된 두 개의 패널 30×16cm
1812년 컬렉션에 포함

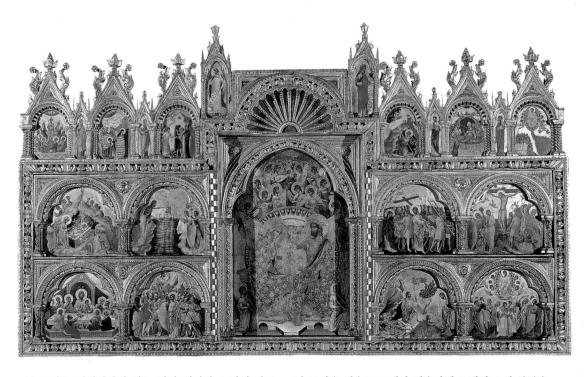

이 그림은 베네치아에 있는 산타 키아라 교회의 다폭 제단화였다. 중앙에 대관의 성모가 묘사되어 있고 양쪽 그림 부분에는 예수 그리스도의 일생이 묘사되어 있다. 성모의 대관 위편에는 네 사람의 복음사가가 묘사되어 있고 오순절, 수녀가 되는 성녀 키아라의 모습, 옷을 벗어 아버지에게 주는 성 프란체스코, 그리스도의 상흔을 받는 성 프란체스코, 성 프란체스코의 죽음과 최후의 심판에 등장하는 그리스도의 모습이 왼쪽부터 순서대로 묘사되어 있다. 다폭 제단화의 상단에 그려져 있는 두 인물은 선지자 이사야와 다니엘이다. 성 프란체스코의 죽음을 소재로 다루고 있는 장면에는 성인의 유해 앞에 작은 크기로 수녀가 묘사되어 있으며, 이 사람은 작품의 주문자로 추정된다. 1808년 중앙에 위치한 패널 그림은 실수로 브레라 미술관에 보내졌고 이 부분은 곧 성녀 아녜세의 스테파노의 대관을 다룬 작품으로 대체되었으나 1950년 브레라 미술관에 보냈던 작품을 회수한 후 원래의 형태로 복원했다. 파올로 베네치아노는 14세기 베네치아 미술에서 유행했던 비잔틴 성화의 규범들을 잘 표현하고 있지만 동시에 조토의 작품에서 관찰되는 새로운 회화적 방식의 영향도 살펴볼 수 있다. 다폭 제단화의 중앙 부분에는 비잔틴의 성화와 연관된 중요한 상징들이 녹아 있으며 양 측면의 패널에는 조토가 서양 미술의 변화를 주도한 이야기를 묘사하는 방식이 반영되어 중앙의 이미지와 대조를 이루고 있다.

야코벨로 알베레뇨

묵시록을 다룬 다폭 제단화 14세기 중엽

패널, 배경에 금도금
중앙 패널 95×61cm
측면 패널 45×32cm
45×33cm
44×33cm
45×32cm
1951년 컬렉션에 포함

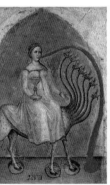 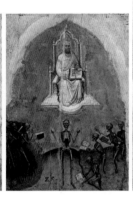 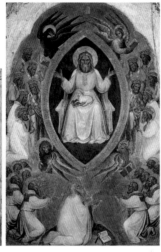 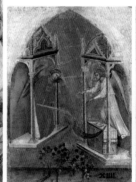

토르첼로의 산 조반니 에반젤리스타 교회를 위해 그렸던 다섯 점의 이 패널화는 성 요한의 묵시록에 등장하는 환영을 재현하고 있다. 또한 작품의 각 부분은 성서에 등장하는 절과 장을 지시하는 숫자가 포함되어 있다. 작품의 중앙 패널에는 왕좌에 앉아 있는 창조주가 묘사되어 있으며 그 옆에는 '흰옷을 입고 머리에 금관을 쓴'(4, 4) 24명의 원로가 앉아 있으며, '앞뒤로 눈이 달린'(4, 6) 네 종류의 피조물이 묘사되어 있다. 왼편에서부터 측면에 배치되어 있는 첫 번째 패널은 바빌론을 다루고 있으며 그녀는 일곱 개의 머리와 열 개의 뿔을 가진 생물 위에 앉아 있다. 그녀는 한 손에 '불륜의 더러움이 가득 채워진 금잔'을 들고 있으며(17, 4) '성인들의 피와 그리스도의 증인들의 피에' 취해 있

다.(17, 6) 이 패널을 곧 최후의 심판으로 이어지며, 세계의 수확과 흰 말을 타고 하늘에서 등장한 군대를 동반한 기사의 환영이 묘사되어 있다. 이 왕은 '정의로 심판하고 싸우는 사람'(19, 11)으로 민족을 다스리기 위해 날카로운 칼을 들고 있다. 자코벨로는 신자들에게 성서의 내용을 전달하기 위한 교육적 목적에서 이 그림을 그렸고, 당시 주스토 데 메니부오니(Giusto de'Menabuoi)와 같은 화가의 작품을 통해 베네치아에서 유행했던 조토의 생동감 넘치는 색채가 잘 표현되어 있다. 그 결과 이 작품은 14세기 말 베네치아 미술의 특징이 잘 표현한 그림으로 남아 있다.

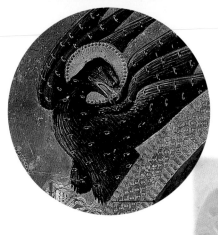

네 종류의 피조물이 보인다. 이들은 기독교 전통 속에서 세계를 지배하는 천국의 네 피조물의 이미지로 네 명의 복음사가를 상징한다. 케루브(cherub)의 기원은 아시리아 바빌론의 입법과 연관된 도상으로 거슬러 올라간다.

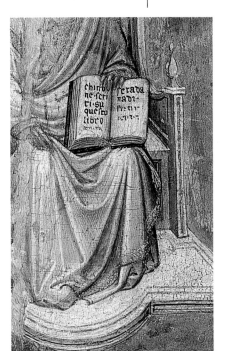

최후의 심판을 중재하는 신의 발아래 죽은 자들은 그들이 지상에서 살아가면서 실행했던 일이 기록된 책을 손에 들고 있다. 반대로 신이 들고 있는 책에는 올바른 일을 행한 사람들의 이름이 기록되어 있다. 이곳에 이름을 올리지 않은 사람들은 지옥의 열화에서 두 번째 죽음을 맞이해야 한다. 즉, "이 책에 기록되지 않은 자들을 심판을 받게 될 것이다."

〈세계의 추수〉의 장면에서 천사가 잘 익은 포도송이를 낫으로 수확하고 있다. "천사는 이 이후에 지상에서 포도송이를 수확한 후 신의 분노가 담긴 큰 포도 통에 던져 넣는다." 이 포도 통의 이미지는 종종 성서의 내용에서 신의 복수라는 상징적인 의미를 지닌다.

야코벨로 델 피오레

세 폭 제단화 1421년

패널에 금과 안료
중앙 패널 208×194cm
왼편 측면 패널 208×133cm
오른편 측면 패널 208×163cm
1884년 컬렉션에 포함

이 제단화는 두칼레 궁전에서 민·형사 사건을 담당하던 법정인 마지스트라도 델 프로프리오(Magistrato del Proprio)를 위해 공식적으로 주문했던 작품이다. 그림의 중앙에 '정의'를 상징하는 인물을 관찰할 수 있고 일반적으로 그렇듯이 한 손에 칼과 다른 손에 천칭을 들고 있다. 이 인물의 양 옆에 있는 두 마리의 사자는 성스러운 지혜를 의미한다. 또한 양 편에는 성 미카엘과 대천사 가브리엘이 묘사되어 있다. 성 미카엘은 영혼의 무게를 달고 있으며 동시에 용-사탄을 물리치고 승리를 거두고 있다. 반면 중앙에 있는 인물은 칼과 천칭을 들고 가치에 대한 보상과 평가라는 상징적인 의미를 지닌다. 옆에 있는 대천사 가브리엘은 수태고지에 등장하는 천사로 어두운 현실 속에서 인간이 어떻게 살아가야 할지를 지시해주는 역할을 한다. 중앙 패널화에 표현된 '정의'가 의인화된 도상은 어깨 너머에 다음과 같은 문장이 기록되어 있다. "자부심에 찬 악과

위선의 적에 대해 거룩한 천사와 성서의 말씀을 통해 신자를 설득하고 경고한다." 또한 이 도상은 베네치아를 상징하기도 한다. 당시 평화와 정의는 베네치아의 발전을 위한 초석이었다. 야코벨로의 작품은 생동감 넘치는 장식으로 채워져 있으며 우아한 선, 활기찬 색채를 통해 묘사한 인물들은 당시 꽃피운 고딕 회화의 특징을 반영하고 있다.

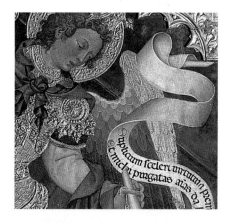

화가는 심판관. 대천사 가브리엘의 의상과 성 미카엘의 갑주를 묘사하기 위해 금을 사용하는 특별한 기법을 도입했다. 석고, 대리석 가루를 풀에 넣어 바른 후, 바탕에 형태를 새기고, 형태에 따라 도금한 후 색을 다시 칠했다.

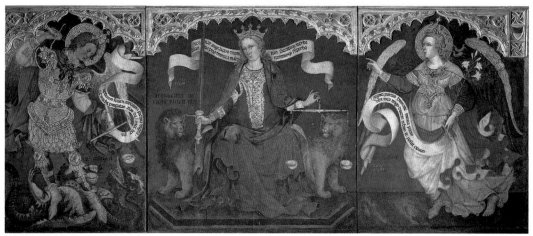

패널에 템페라
66×32cm
1856년 컬렉션에 포함

안드레아 만테냐

성 조지 1446년경

배경에 묘사된 도시는 『황금 전설』에 수록된 내용을 참조할 때 성 조지가 용을 물리쳤던 셀레네로 보인다. 화가는 야코포 벨리니의 스케치를 참조해서 성 조지의 갑주와 도시의 전경을 그렸다.

이 패널화에서 성 조지의 시선은 먼 곳을 바라보고 있다. 성 조지는 기독교의 전통적인 미술 도상 중 승리한 영웅을 이상적으로 표현한 가장 잘 알려져 있는 전형이다. 화가는 장인이었던 야코포 벨리니의 스케치를 참조해서 기사의 반짝이는 갑주를 묘사했다. 패널화의 내부에서 대리석 액화와 같은 장치가 그림을 단순한 직사각형의 형태로 구획하고 있으며 내부의 공간은 마치 창문을 통해서 바라보는 현실처럼 원근법이 잘 적용된 공간으로 회화적 환영을 불러일으킨다.

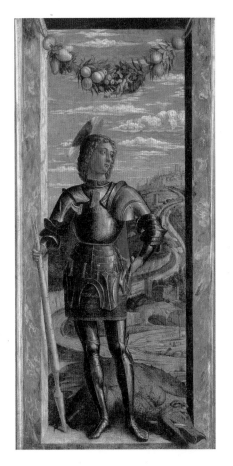

그림의 윗부분에 꽃과 과일 장식이 묘사되어 있으며, 이는 만테냐가 회화를 배웠던 파도바의 회화 작품에서 주로 관찰되는 것으로 속임수 그림처럼 시각적인 환영을 만들어낸다. 이를 통해 이 그림의 회화적 환영은 현실의 공간과 연결되는 것 같은 착시 효과를 만들어내며 실제 공간과 회화 공간의 연속성을 특히 외부를 향한 용의 머리 부분, 성 조지의 창과 같이 현실의 공간에 돌출된 것처럼 보이는 세부를 통해서 강조되어 있다. 화가는 이런 구도를 설정해서 관람객을 회화적 공간에 참여하도록 이끈다. 이런 점에서 선명한 이미지를 강조하고 있는 투명한 빛의 처리는 이 두 공간의 연속성을 강조하기 위한 것이라고 생각해볼 수 있다. 한편 성인의 모자 위치와 그의 시선은 이 작품이 원래 제단화로 그려졌음을 가정할 수 있는 요소이지만 확인된 바는 없다.

미켈레 잠보노

천국의 성모 대관식 1447~1448년

금색으로 도금한 패널에 장식
228×177cm
1816년 컬렉션에 포함

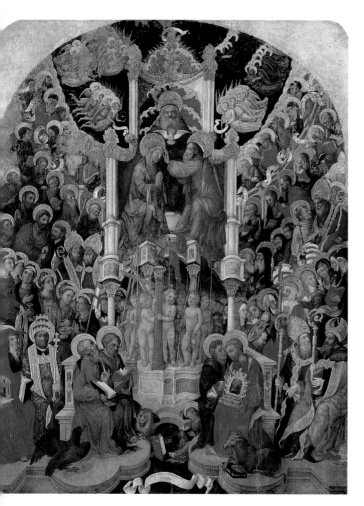

잠보노는 베네치아의 산 아녜세 교회를 위해 이 그림을 그렸다. 1447년 조반니 도토(Giovanni Dotto)는 화가에게 이 작품 값으로 130두카티를 지불했다. 당시 제작된 작품 중에서 안토니오 비바리니, 조반니 다레마냐가 산 판탈론 교회를 위해서 그렸던 작품 역시 비슷한 가격대에 제작되었다. 이 그림의 중앙에는 매우 아름다운 왕좌가 묘사되어 있으며 전지전능한 창조주와 성모에게 대관하는 그리스도의 모습이 배치되어 있고 그 아래로 여러 인간 군상이 묘사되어 있다. 세 인물의 중앙 부분에는 성령의 상징인 비둘기가 묘사되어 있다. 그 밑으로 아이들의 이미지가 배치되어 있는데, 이는 고대 큐피트의 이미지에서 비롯된 것으로 추정된다. 아이들은 그리스도의 수난을 상징하는 물건들을 들고 있다. 하단에 네 사람의 복음사가가 묘사되어 있고 그 옆에 배치된 인물들은 도상학적 특징을 고려해볼 때 교회의 교부로 분류되는 성 히에로니무스, 그레고리우스 교황, 성 암브로시우스, 성 아우구스티누스로 보인다. 그림의 구도에서 왕좌는 상부를 향해 운동감을 만들어내며 공간의 특징을 구성하는 기준으로서의 역할을 담당하고 있고, 종교적인 인물들이 마치 무대에 입장하고 있는 것처럼 묘사되어 있다. 그림을 주문했던 사람이 종교화의 관습적인 모델을 제시했음에도 불구하고 화가는 부드러운 선, 풍부한 장식을 통해 우아하고 재미있는 회화적 표현을 덧붙이고 있다. 미켈레 잠보노는 국제주의 고딕 미술 시기에 베네치아를 대표하는 마지막 세대에 속하는 화가 중 한 사람이다.

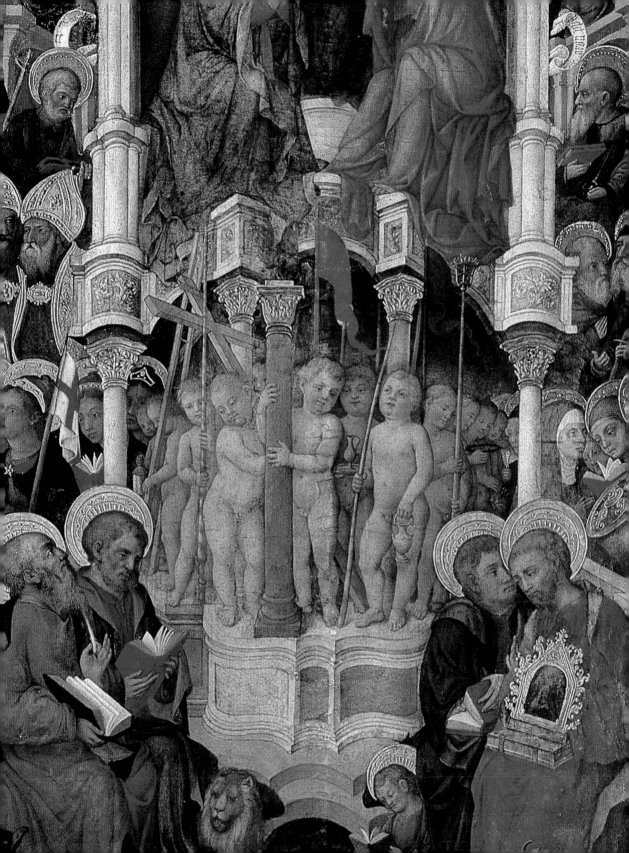

피에로 델라 프란체스카

성 히에로니무스와 봉헌자 1450년경

패널에 템페라
49×42cm
1850년 컬렉션에 포함

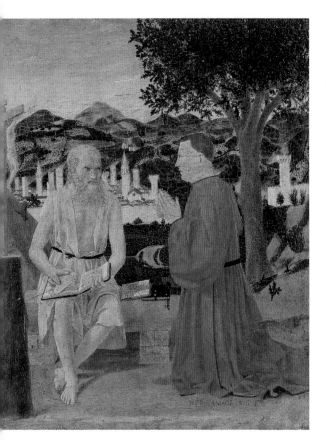

화가는 십자가를 고정시켜 놓은 나무 기둥에 "산 세폴크로 출신의 피에트로가 제작했음(petri de bu[r]gos[an]c[t]i sepulcri opus)"이라고 서명을 남겼다. 이 그림은 개인이 교회에 기증한 봉헌물로 루카의 부유한 가문에서 태어났으며 이후 베네치아에서 살았던 공중인 지롤라모 아마디(Girolamo Amadi)가 화가에게 주문했다. 아마디는 베네치아에서 산타 마리아 데이 미라콜리 교회의 건립에도 기여했다. 봉헌자의 모습은 무릎을 꿇고 있음에도 불구하고 옆에 그려진 성 히에로니무스와 비슷한 크기로 묘사되어 있다. 이런 점에서 이 작품은 이전의 성화들과 달리 성인과 신자의 평등한 관계를 인간적으로 강조하고 있다고 해석할 수 있다. 배경에 언덕이 있는 풍경은 티베리나 언덕과 토스카나의 중소 도시인 보르고 산 세폴크로이며 이곳은 피에로 델라 프란체스카의 고향이다. 화가는 이 작품에서 토스카나 지방의 풍경을 특징짓는 부드러운 곡선의 언덕들을 효과적으로 표현했다. 그림의 색상은 불행히도 변색되어 있다. 예를 들어 화가가 나뭇잎을 그리기 위해 사용했던 녹색은 동 성분을 포함하는 안료였기 때문에 산화되면서 잿빛이 감도는 갈색을 지니게 되었다. 그럼에도 불구하고 이 작품은 매우 매력적이다. 투명한 색채를 지닌 풍경과 형상은 화가가 가지고 있던 기하학에 대한 관심을 잘 반영하고 있다. 성 히에로니무스는 무릎에 책을 올려놓고 있는데, 이는 플랑드르 회화의 영향을 받은 것이다. 피에로 델라 프란체스카는 자신의 전매특허인 정확한 비례와 원근법에 대한 지식을 사람들에게 드러내기 위해서 이런 소재를 많이 활용했다.

코스메 투라

성모자 1459~1463년

패널에 템페라
61×41cm
1896년 컬렉션에 포함

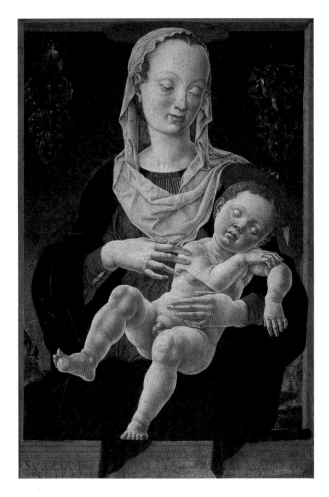

코스메 투라는 르네상스의 문화적 중심지였던 페라라를 대표하는 가장 유명한 화가였으며 이곳에서 궁정화가로 일했다. 조그만 크기의 이 작품은 개인적인 용도로 제작되었고 당시 이 그림을 위해 제작했던 액자 속에 지금까지도 보존되어 있다. 이 작품의 용도는 아래에 적힌 글귀를 통해서 확인할 수 있다. "행복한 영혼을 위해, 성모 마리아여 당신의 아이를 깨우소서"라는 문구는 이 작품이 종교적 봉헌물 임을 알려준다. 성모 마리아의 뒤편으로 금도금된 별자리의 상징이 묘사되어 있다. 왼편부터 물병자리, 물고기자리, 사수자리, 처녀자리가 묘사되어 있으며, 오른쪽에 위치했던 여러 다른 별자리 상징은 오랜 세월의 풍파를 넘지 못하고 지워졌다. 배경의 상징으로 인해서 이 작품은 〈별자리의 성모〉라는 제목으로 알려졌었다. 종교화임에도 종교적 관점과 직접적인 연관성을 가지지 않는 천문학적 지식이나, 점성술과 연관된 별자리처럼 세속적 상징이 포함되어 있는 작품을 통해서 당대 르네상스 지성인의 모습을 상상할 수 있고 당시 이와 유사한 다른 작품들을 페라라에서 쉽게 접할 수 있었다. 페라라에서 일하기 전 코스메 투라는 파도바에서 만테냐와 도나텔로의 작품을 보고 많은 영향을 받았다. 투라의 그림은 빠른 붓 터치와 강한 선의 묘사를 통해 재현된 대상에 긴장감을 불어넣고 있다. 선의 처리를 통해 회화작품임에도 불구하고 조각처럼 힘이 넘치는 양감을 대상에 표현하고 있다. 반대로 선을 둘러싼 화려한 빛의 향연은 가볍고 유색석처럼 빛나고 투명한 느낌을 전달한다.

마치 청동으로 조각된 것처럼 보이는 성모의 어깨에 뒤편에 보이는 굵은 포도송이는 녹슨 듯 비취색의 반사를 만들어내고 있는데, 이런 점은 '광물성' 안료를 사용했기 때문이었다. 포도의 이미지는 미래에 다가올 그리스도의 수난을 의미하며 최후의 만찬에 등장하고, 성체 성사에 사용되는 '그리스도의 피'인 포도주에서 유래한 것이다.

종종 다른 도상에서 아기 예수의 손에 묘사되곤 하는 노란 방울새는 그리스도의 수난을 암시한다. 이 새를 부르는 라틴어인 '카르두엘리스(carduelis)'는 이 새가 종종 먹이로 삼는 나무의 이름인 '카르도(cardo)'에서 유래한 단어로 그리스도의 면류관의 재료인 산사나무를 뜻한다.

성모의 팔에 안겨 잠들어 있는 신비롭지만 고독해 보이는 아기 예수의 얼굴은 감상자에게 '그리스도의 수난'을 암시한다. 르네상스 시대에 잠든 아이의 모습은 인간을 구원하기 위해서 스스로 희생한 그리스도의 죽음을 의미했다.

조반니 벨리니

성 지오베 제단화 1478~1488년

패널에 유채
471×292cm
1815년 컬렉션에 포함

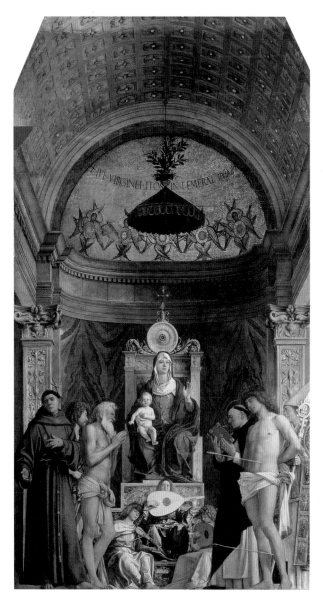

이 그림은 베네치아의 칸나레조에 있는 성 지오베와 성 베르나르디노 교회를 위해 제작되었다. 패널화에는 세례자 성 요한과 성 프란체스코 사이로 왕좌에 앉아 있는 성모의 모습이 묘사되어 있다. 성 프란체스코 옆에는 성 세바스찬의 모습이 배치되어 있으며 반대쪽으로 성 지오베, 성 도메니쿠스, 톨로사의 성 루도비코가 보인다. 성모의 왕좌 아래 단에 화가는 "조반니 벨리니(ioannes bellinus)"라는 서명을 남겼다. 원래는 13개의 패널화가 수평으로 배치되어 있었는데, 1814년부터 1818년까지 교회에서 이 제단화를 해체할 때 패널의 윗부분을 약 50cm가량 잘라냈다. 한편 작품의 연대와 관련해서 성 세바스찬과 성 지오베의 이미지가 1478년 페스트가 유행했을 때 연관된 종교적 이미지로 판명되었지만 아직도 제작연대를 둘러싼 논쟁이 끝나지 않았다. 실물 크기로 묘사된 작품의 등장인물은 명료한 기하학적 구성으로 배치되었다. 왕좌의 양측으로 배치된 두 그룹의 성인은 당시 제작된 다른 다폭 제단화들의 경우처럼 일렬 혹은 병렬로 배치되어 있지 않고, 왕좌의 아래 부분에 배치되어 음악을 연주하는 세 명의 천사들과 더불어 삼각구도를 이루고 있다. 아마도 이 천사들은 음악의 수호성인이었던 성 지오베에 대해 경의를 표하고 있는 것으로 해석할 수 있을 것이다. 왕좌의 윗부분에 있는 성모는 구도의 정점을 이루며 인간적인 모습을 표현하며 동시에 비잔틴 제국의 여제와 같은 모습으로 르네상스 시대가 회화로 표현된 것 같은 인상을 준다.

여러 인물이 묘사되어 있는 반원형 벽감(niche: 서양 건축에서 장식을 목적으로 벽면을 오목하게 파서 선반을 만든 것_역주)은 금색 모자이크 장식이 있는 산 마르코 성당의 내부를 떠오르게 만든다. 뒤편에 '성모의 순결함을 의미하는 꽃'이란 문구가 적혀 있다. 각각의 세라피니 옆에 '구원' 혹은 '은총'이라는 단어가 적혀 있다.

그림에 등장하는 기둥 장식은 성 지오베 교회의 제단 부분의 기둥과 유사한 점이 있으며 그림에서 공간의 원근감을 표현하는 요소로 활용되었다. 교회 벽에 이 그림을 걸었을 때 마치 열린 예배당처럼 보이도록 착시 효과를 만들어내기 위해서 벨리니가 제작했던 이 제단화의 원래 액자는 소실되었다.

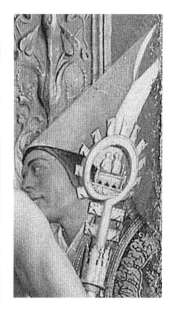

성 프란체스코 뒤로 톨로사의 성 루도비코는 프란체스코회의 의상 위에 있는 주교의 덧옷 장식을 통해서 알아볼 수 있다. 그는 원래 오세르반티 프란체스코회 수도원의 서약을 했으며 이 시기에 산 지오베 교회 역시 이 수도원 소유였다. 성 도메니코의 모습은 화가가 봉헌하는 과정 속에서 다른 여러 수도회에 대한 경의를 표현한 것이다. 반면 세례자 성 요한은 이 작품 주문자의 수호성인이었다.

한스 멤링

젊은이의 초상 1480년경

패널에 유채
26×20cm
1856년 컬렉션에 포함

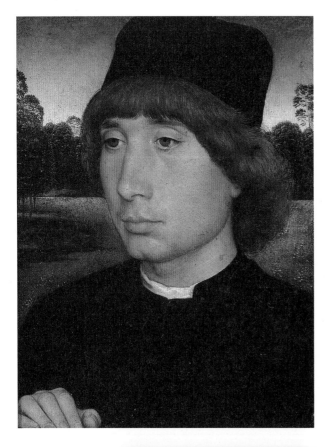

멤링의 인물화는 베네치아에서 큰 성공을 거두었다. 그의 인물화 이후 보이지 않는 책상 위에 올려놓은 것처럼 배치된 손의 묘사는 조르조네와 베네치아 유파에서 끊임없이 발견되는 표현방식이 되었다.

처음에 많은 연구자들은 플랑드르 화가의 전성기를 보여주는 이 대표작을 안토넬로 다 메시나(Antonello da Messina)의 작품이라고 생각했다. 당대 이탈리아에서 유행했던 머리 스타일을 한 이 젊은이는 3/4 각도를 따라 묘사되었고, 얼굴 가득 빛을 받고 있는 모습은 그의 얼굴에 실린 감정을 효과적으로 드러내고 있다. 그가 입고 있는 검소한 의상은 검은색으로 보이지만 처음 이 작품이 그려졌던 시기의 색과 안료의 변화를 고려하면 어두운 갈색이었을 것으로 추정된다. 어깨 너머로 그의 고요한 감정의 상태를 반영한 것처럼 나무가 있는 밝고 조용한 풍경이 펼쳐져 있으며, 바람 한 점 없는 것 같은 청명한 하늘은 그의 감정을 방해하지 않고 명상적인 관조의 세계를 확장시켜준다. 이 패널 그림은 매우 작지만 인물화의 역사를 바꾸어 놓았다. 멤링은 이미 15세기 중엽 플랑드르의 얀 판 에이크(Jan van Eyck), 페트루스 크리스투스(Petrus Christus)와 로저 판 데르 베이든(Rogier van der Weyden)과 같은 예술가들의 전통을 이어받아 인물화의 장르를 혁신했다. 멤링 이전의 화가들과 비교해볼 때 그는 동시대 이탈리아의 인물화를 참조하여 인물의 내면을 표현할 수 있는 효과적인 방식을 연구했다. 인물화의 배경은 더 이상 어둡고 중립적인 동일한 색채로 표현되는 것이 아니라 풍경을 통해서 영혼의 상태를 암시하고자 했으며 그림의 배경을 이루는 풍경은 인물의 성격을 알려주는 상징적인 요소들로 채워져 있다.

패널에 유채
71×58cm
1838년 컬렉션에 포함

조반니 벨리니

알베레티의 성모 1487년

오른편의 검은 포플러 나무는 종종 장례식장에서 관찰되는 식물로 그리스도의 수난을 암시한다. 반면 왼편의 흰색 포플러 나무는 구원의 이미지이다. 고대부터 포플러의 잎은 뱀에 물렸을 때 치료에 사용되었다.

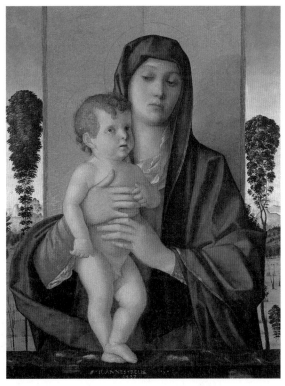

아이의 발판으로 묘사된 건축 구조물에 '화가 조반니 벨리니(ioannes bellinus.p. 1487)'라는 서명이 있다. 이 작품은 개인이 화가에게 주문했던 작품 중에서 가장 유명하며 중요한 작품이다. 작품에 묘사된 인물과 자연은 놀라울 정도로 조화를 이루며 그림의 전체적인 분위기를 만들어낸다. 화가는 섬세한 스케치를 통해 성모의 투명하고 아름다운 이미지를 만들어냈고 정면을 바라보는 작품의 구도는 서정적인 느낌을 불러일으킬 뿐만 아니라 성모의 인간적인 매력을 드러낸다. 양쪽에 배치된 배경에 묘사된 밝은 빛과 대기는 그림에 원근감을 부여하며 성모자의 이미지를 강조하고 인물의 견고한 양감을 강조하고 있다. 아기 예수가 한 발을 다른 발 위에

올려놓은 것은 십자가의 형태를 암시하며 주변에서 볼 수 있는 아이들처럼 누드로 묘사한 것은 인간적 면모를 드러냄과 동시에 미래에 찾아올 고통을 강조한 것이다. 이 작품은 20세기 초반 여러 번의 보수와 클리닝 작업을 했고 이런 점은 수많은 논쟁을 불러일으켰다. 그럼에도 불구하고 성모 마리아의 흰 베일을 관찰할 수 있다. 〈알베레티의 성모〉에서 성모는 마치 신자들에게 자신의 아이를 봉헌하는 것처럼 그리스도를 보여주며, 단지 성모의 손짓만이 아이를 겸손하게 보호하고 있다. 이런 몸짓의 표현 역시 당대에 제작된 다른 봉헌화와 비교해볼 때 인간적인 감정을 잘 표현한 요소로 평가받고 있다.

빅토레 카르파초

도착한 대사들 1490~1495년

캔버스에 유채
278×589cm
1812년 컬렉션에 포함

카르파초의 인상적인 여러 작품 중 스쿠올라(scuola, 종교적 목적이나 봉사를 위한 단체)에서 주문했던 대형 그림 연작들은 미술사적 관점에서도 매우 중요하다. 스쿠올라는 동일한 지역에서 온 외국인들 혹은 형제회와 같은 종교 집단에서 운영한 학교이며 예술을 강의하기도 했던 곳이다. 이런 연작 중에서 가장 오래된 것은 총 아홉 점의 작품으로 구성된 '성녀 우르술라의 이야기' 연작이다. 『황금 전설』의 기록에 따르면 우르술라는 영국 기독교인 왕의 딸이었으며 로마를 순례한 후 돌아오는 길에 1만 1천명의 동료와 함께 쾰른에서 순교한 것으로 알려져 있다. 이 그림에서는 건축적 요소가 장면을 세 부분으로 구획하고 있다. 왼편에는 브리타뉴 지방의 궁전에 도착한 영국 대사의 이야기를 관찰할 수 있으며, 중앙 부분에는 대가가 왕에게 우르술라와 에레오의 결혼을 제안하는

장면이 묘사되어 있다. 마지막 부분에는 혼인의 조건을 설명하고 아래 계단에는 유모의 모습이 재현되어 있다. 이 그림의 구도가 국가 사이의 외교적 만남을 묘사하고 있지만 배경은 전형적인 베네치아의 풍경을 보여준다. 정확한 원근법을 적용하였고, 인물들이 작지만 정교하고 생동감 넘치게 세부 묘사되어 있다. 한편 이 그림의 풍경에 등장하는 다른 여러 인물들은 이 작품을 주문한 스쿠올라의 주요 인물들의 초상으로 추정된다. 최근 이 작품을 복원하는 과정에서 적외선 반사 사진을 통해 중앙 부분에 젊은 급사의 모습이 묘사되어 있었다는 사실이 발견되었다. 아마도 문이 여닫히면서 그림의 아래 부분이 파손되었던 적이 있다는 17세기 중반의 기록과 그림이 걸려 있던 방의 공간적 배치를 고려해보았을 때 이 시기에 지워진 것으로 추정된다.

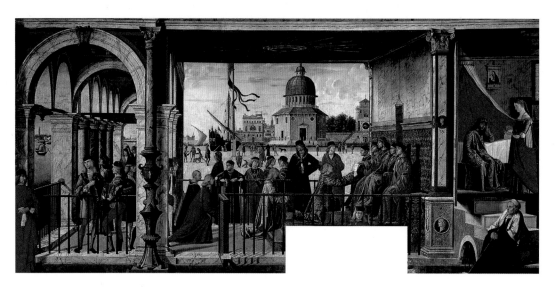

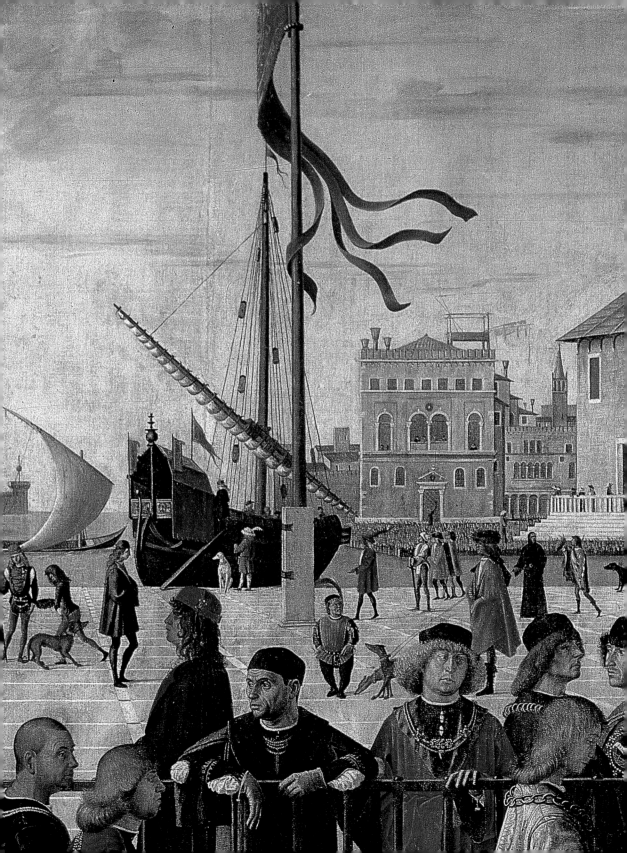

빅토레 카르파초

약혼자들의 만남과 출발 1495년

캔버스에 유채
279×610cm
1812년 컬렉션에 포함

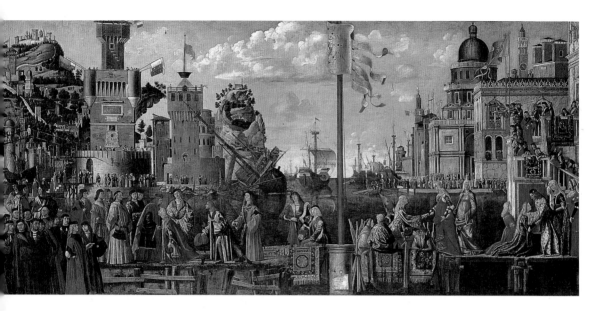

이 작품은 성녀 우르술라의 이야기를 소재로 다룬 연작 중 가장 크다. 그림의 중앙에 위치한 깃대를 기준으로 구도가 양쪽으로 나눠져 있으며 깃대의 아래 부분에 붙어 있는 작은 종이에 화가가 이 작품을 완성한 날짜와 서명을 남겼다. 왼편에 영국 왕이 묘사되어 있고, 부모들은 예비 신부들이 브레타뉴로 출발하기 전에 인사하고 있다. 깃대를 넘어 오른편에는 두 약혼자들이 만나고 있는 장면이 보이고 오른쪽 맨 끝부분에는 부모들에게 인사하는 여자 아이의 모습이 보인다. 우르술라와 동료들은 로마를 방문하기 위해 떠났으며, 화가는 이런 점을 고려하여 여행지에서 만날 수 있는 건축물의 양식을 배치했다. 왼편에는 중세의 영국 건축물의 양식이, 오른쪽에는 브리타뉴 지역의 르네상스 양식이 묘사되어 있다. 몇몇 건축물은 레위치의 판화(1486)를 보고 그린 것으로 로디의 카발리에리의 탑들과 칸디아의 산마르코의 탑들을 확인할 수 있다. 중앙 부분에는 두 사람의 젊은이가 보이는데 한 사람은 앉아 있고 다른 사람은 서 있다. 이들은 젊은 귀족들로 구성된 청년단체인 콤파니아 델라 칼자로 한 사람은 "n.l.d.d.v.v.g.v.i." 라고 적힌 두루마리를 들고 있다. 이는 아마도 '니콜라 로레단은 순결한 처녀였던 성녀 우르술라에게 이 작품을 봉헌한다.(niculaus laurentanus donum dedit ursulae virginis gloriosa virginibusque inclitis)'라는 라틴어 문구로 추정되며 이 글로부터 이 그림을 주문했던 발주자가 니콜라 로레단(Nicola Loredan)이라는 사실을 유추할 수 있다.

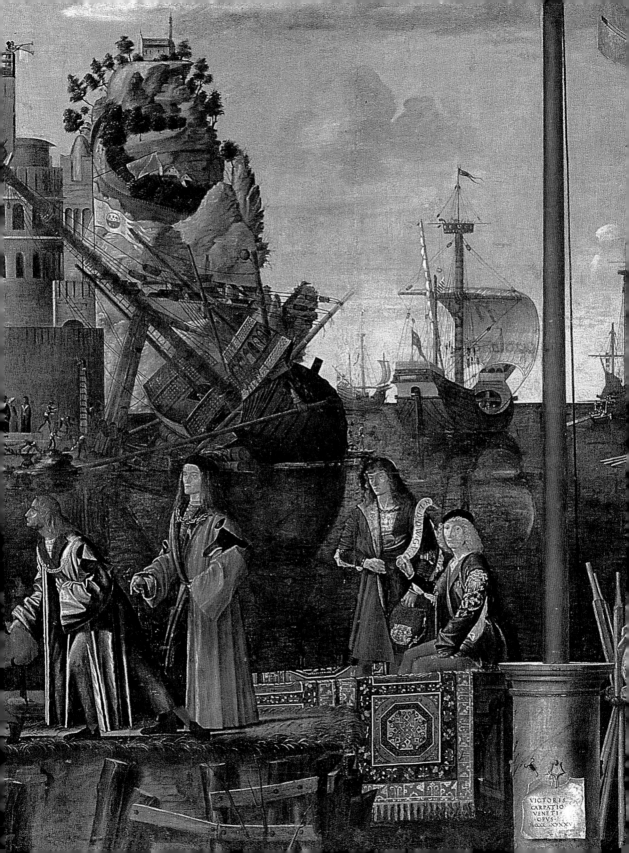

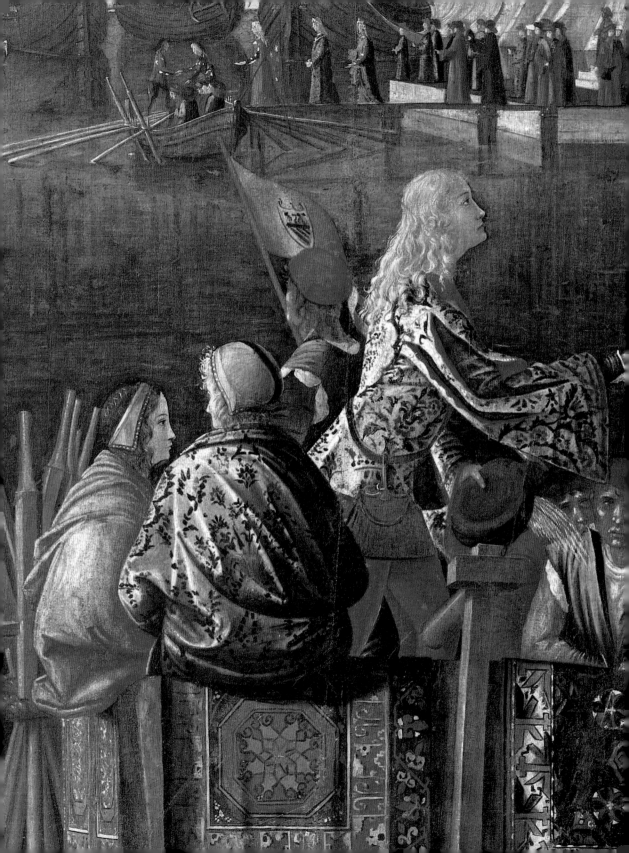

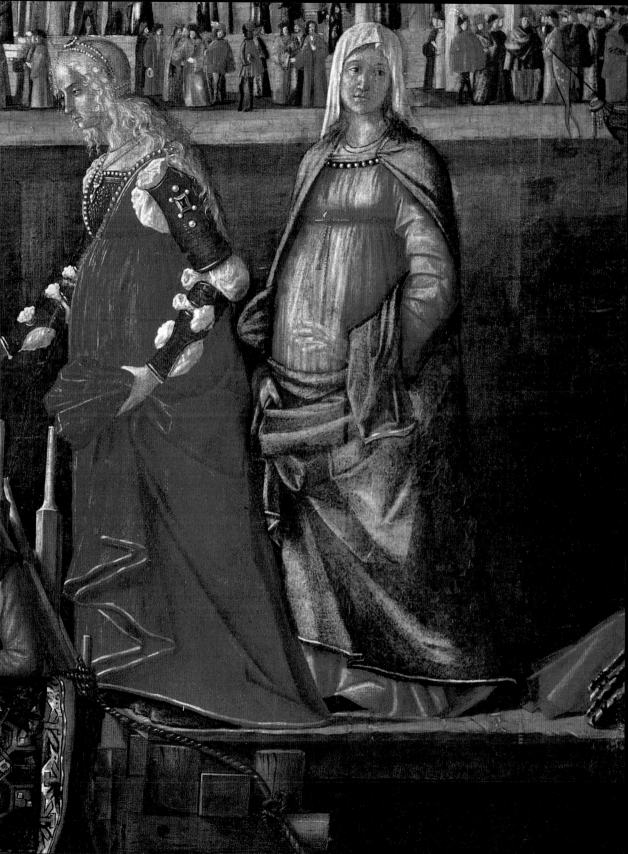

빅토레 카르파초

성녀 우르술라의 꿈 1495년

캔버스에 유채
273×267 cm
1812년 컬렉션에 포함

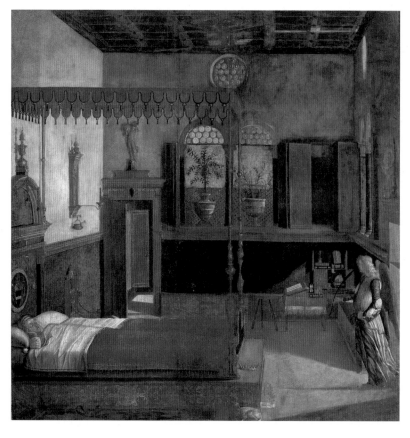

새벽의 여명이 밝아올 때 잠에 빠진 우르술라의 방에 한 천사가 순교자를 상징하는 야자수 잎을 가지고 들어와 그녀에게 곧 다가올 죽음에 대해서 알려주고 있다. 젊은 여인은 자신의 운명을 암시하는 듯 비어 있는 부부용 침대에 누워 있으며, 신랑이 누울 공간에 있는 베개의 윗부분에 우르술라의 순결함을 강조하는 듯 '유년'이라는 문자가 적혀 있다. 창문과 문을 통해 새벽의 차가운 빛이 방에 퍼져나가면서 신의와 사랑의 상징인 강아지와 창턱의 화분과 같은 세부에 배치된 상징적인 존재들을 각인시킨다. 그렇게 해서 신비한 여명의 분위기가 이 이야기의 종교적인 영광을 드러내는 데 공헌하고 있다. 화가는 그림의 세부에 주의를 기울여 꼼꼼하게 묘사하여 우아하고 단아한 물건과 가구를 보여준다. 이는 15세기 말 베네치아의 부유한 가정집의 내부를 보여주는 문화적으로 중요한 시각적 증언이다. 이런 점에서 이 작품은 베네치아 르네상스의 여러 그림 중에서 플랑드르의 회화적 경향을 반영한 가장 매력 있는 작품으로 알려졌다. 또한 피렌체의 우피치 미술관에 이 작품을 구상하며 화가가 그렸던 스케치가 남아 있으며, 이 스케치의 세부 묘사를 통해서 공간의 빛을 다루기 위해 배치한 창을 둘러싸고 화가가 다양한 표현을 실험했다는 사실을 알 수 있다.

아키트레이브(architrave) 위에 설치된 헤라클레스의 조각은 아래 부분에 "신들의 의견은 호의를 가지고 있다(diva f,av,st,a)"는 문장의 약호가 적혀 있다. 즉, 천사가 젊은 군주에게 가져온 불길한 예언은 표면적으로는 극적이면서 영광스러운 메시지라는 사실을 알려준다.

창문 위의 화분에 있는 꽃은 카네이션이다. 이 종의 라틴어 학명은 디안투스(Dianthus)로 "신의 꽃"이라는 뜻을 지닌 그리스어에 기원을 두고 있는 단어이다. 이런 점에서 이 꽃은 예수 그리스도의 수난을 암시한다고 해석할 수 있다. 종종 다른 작품에 등장하는 카네이션의 붉은 꽃잎은 신성한 사랑을 상징한다.

블루베리나무는 여신 비너스에게 신성한 것이었다. 예로부터 잉태의 상징이었고 결혼식에서 신랑과 신부는 축복의 의미로 블루베리나무 가지로 만든 화관을 썼다. 상록수인 이 나무는 르네상스 시대에 신의와 영원한 사랑을 상징했다.

조반니 벨리니

알레고리 1490~1500년

작은 패널 그림으로 구성된 네 점의 연작 중에서 세 번째 작품에만 '화가 조반니 벨리니(ioannes bellinus. p.)'라고 서명이 남아 있다. 아카데미아 미술관에는 다섯 번째 작품이라고 생각했던 〈눈을 가리고 있는 히피〉라는 작품이 보관되어 있다. 이 작품에는 고대의 항아리를 들고 있으나 아무것도 들어 있지 않은, 비어 있는 내용물을 붓고 있는 모습이 묘사되어 있다. 초기에 이 작품은 조반니 벨리니의 작품이라고 추정되었지만 연구 결과 안드레아 프레비탈리(Andrea Previtali)의 작품이라고 밝혀졌다. 이 그림처럼 작은 패널화들은 당시 여성을 위한 화장대와 같

은 작은 크기의 다양한 물건들을 보관할 수 있는 가구를 장식하기 위한 것이었다. 일반적으로 특별한 의미가 없는 이 가구를 강조하기 위해서 종종 도덕적이고 우화적인 이미지들이 제작되었다. 벨리니가 그린 네 점의 패널화에서 재현하고 있는 주제의 의미에 대해서는 다양한 가설과 논의가 이루어지고 있다. 첫 번째 패널에서 배에 앉아 있는 여인은 큐피드에 둘러싸여 있으며 무릎 위에 커다란 천구를 올려놓고 있다. 이 이미지는 '우울'(멜랑콜리) 혹은 드물지만 '운명'(포르투나)으로 해석된다. 천구의 의미는 불안정 즉 결단력이 없는 성격을 암시하는 요

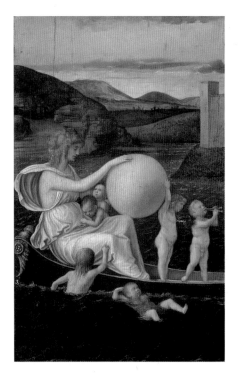
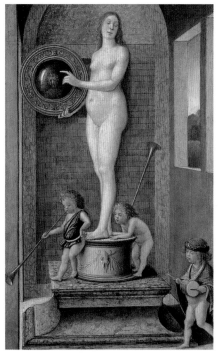

패널에 유채
왼쪽에서 오른쪽으로
34×22cm
32×22cm
34×22cm
34×22cm
1838년 컬렉션에 포함

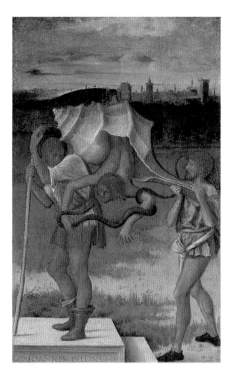 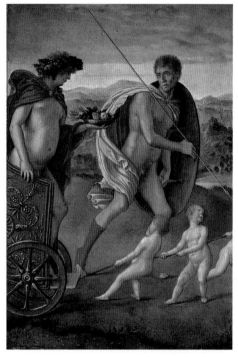

소이다. 그 다음 패널화의 소재는 누드 여인으로 대좌 위에 서 있으며 볼록 거울을 들고 앞에 있는 발주자의 얼굴을 비추고 있다. 거울은 신중함 혹은 허영의 상징이다. 이런 형태의 도상은 북유럽의 전통에서 구성된 것으로 1504년 야코포 데 바르바리(Jacopo de Barbari)의 작품이나 같은 해 제작된 유명한 한스 발둥 그리엔(Hans Baldung Grien)의 작품에서 확인할 수 있다. 세 번째 이미지는 두 사람이 메고 있는 고동에서 팔에 뱀을 감고 거꾸로 떨어지고 있는 인물을 묘사하고 있는데 종종 이런 이미지는 부정적으로 해석되곤 한다. 수치나 사기, 험담을 의

미할 때가 있기 때문이다. 하지만 최근의 해석에 따르면 인물을 거꾸로 표현했기 때문에 긍정적인 의미를 구성한다고 보기도 한다. 이 경우에는 지혜의 덕목으로 고동은 삶과 세대의 상징이다. 마지막 작품에는 큐피드가 끌고 있는 마차를 관찰할 수 있다. 마차 위의 인물은 바쿠스로 그는 젊은 전사에게 과일로 가득 차 있는 바구니를 건네고 있다. 이런 점은 종종 영웅을 타락시키는 음탕함을 의미하기도 하고 때로는 영웅적인 덕목 혹은 허무한 영광을 의미할 수도 있다.

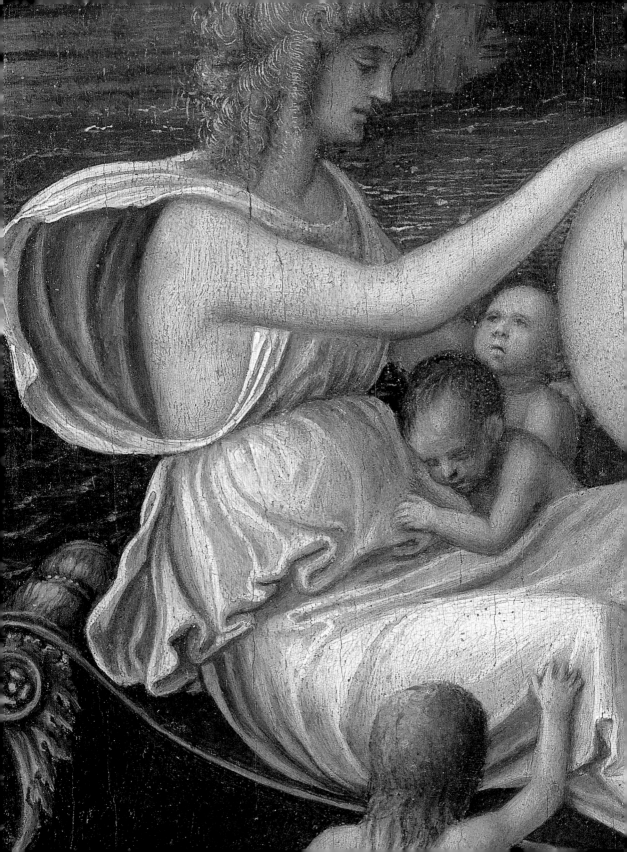

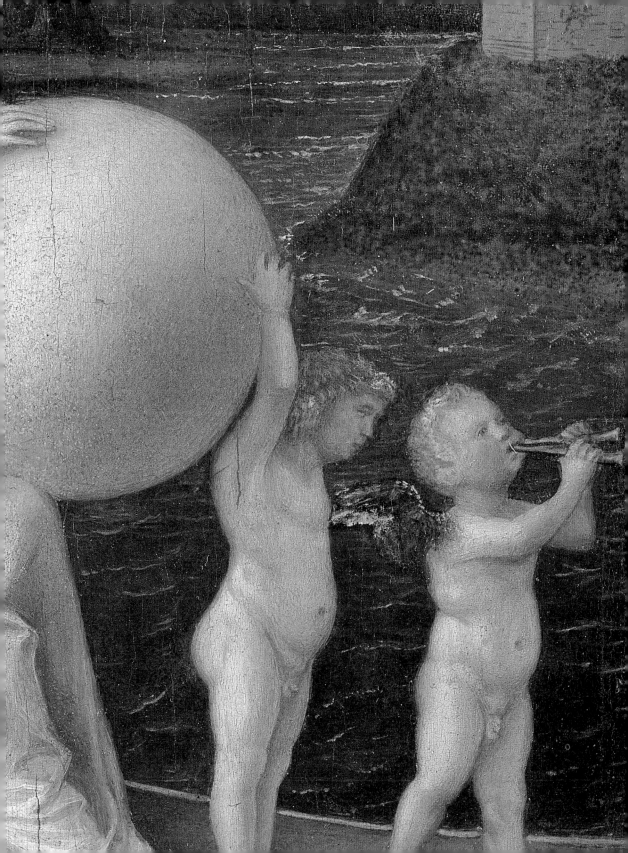

빅토레 카르파초

리알토 다리의 성물의 기적 1494년

캔버스에 유채
371×392cm
1820년 컬렉션에 포함

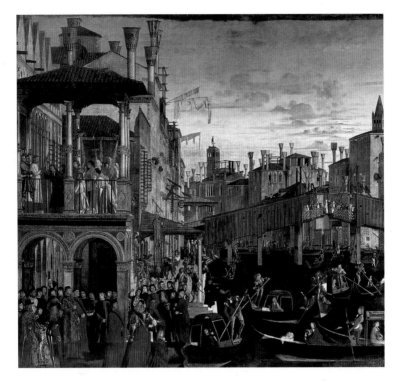

오늘날 이 작품은 성물인 성스러운 십자가의 일부를 보관하고 있는 산 조반니 에반젤리스타 스쿠올라 안에 있는 알베르고의 방의 벽을 장식하기 위한 연작에 포함되거나 십자가의 방을 장식했던 것으로 추정되고 있다. 이 작품은 열 점으로 구성된 연작이지만 오늘날에는 여덟 점이 남아 있으며 성물이 만들어낸 기적의 이야기를 소재로 다루고 있다. 카르파초는 이 작품에서 특히 그라도의 대주교인 프란체스코 퀴리니(Francesco Querini)의 기도를 통한 광인의 치유를 다루고 있다. 기적이 일어나는 중요한 사건은 저택의 윗부분에 있는 발코니에 작게 그려져 있고 그 아래로 수많은 사람들이 지나가고 있기 때문에 금방 확인할 수 없다. 그런 점에서 이 작품의 주인공은 1458년 베네치아 대운하에 설치된 리알토 다리로 이것은 나무로 제작된 도개교였다. 현재 대리석으로 제작된 리알토 다리는 첫 번째 나무다리가 무너진 이후인 1524년경에 건립된 것이다. 매우 정확하게 도시의 풍경을 옮겨놓았기 때문에 어떤 건물인지 확인해볼 수 있다. 예를 들어서 오른편에 있는 폰다코 데이 테데스키(Fondaco dei tedeschi: 독일 상인조합_역주)는 1505년 화재로 무너졌던 건물이다. 저택의 파사드를 묘사하는 과정에서 화가는 원근감을 강조하기 위해 다양한 방식의 단축법을 적용하였다. 또한 화가는 단축법을 강조하기 위해서 비대칭적인 구도를 사용하였으며, 오른편에 묘사되어 있는 동시대의 풍경과 왼편의 대운하의 모습에 생동감을 부여하고 있다.

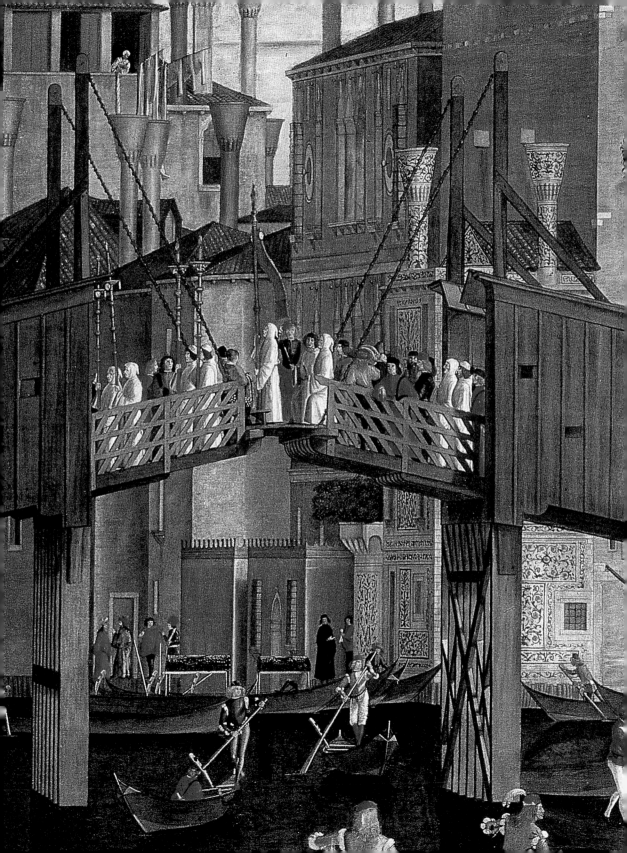

치마 다 코넬리아노

오렌지의 성모 1496~1498년

패널에 유채
211×139cm
1919년 컬렉션에 포함

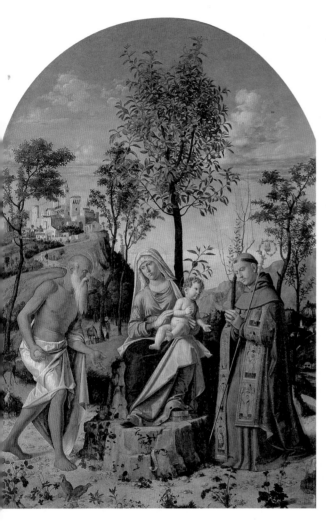

자비와 순결의 상징인 오렌지나무의 흰 꽃은 결혼식의 신부를 위한 상징으로 활용되었다. 성모의 어깨 너머로 보이는 오렌지나무는 그리스도의 순결한 어머니로서의 성모 마리아에 대한 상징으로 해석할 수 있다.

치마 다 코넬리아노의 그림은 베네치아 내륙 지방에서 발전하는 회화적 경향을 대표하는 작품이다. 그는 빛을 표현하는 데 특출한 재능을 가지고 있었다. 이 작품의 경우 그림의 윗부분부터 정밀하고 명확한 형상을 배치했고 배경에는 반짝이는 색채의 향연이 펼쳐진다. 이 제단화는 원래 무라노 섬에 있는 산타 키아라 교회의 주제단화 오른쪽에 배치할 용도로 제작되었다. 성 히에로니무스 옆에 톨로사의 성 루도비코가 묘사되어 있다. 이는 전통적인 도상에서 묘사되었던 주교용 법의를 통해서 확인되며 동시에 작품을 주문한 사람이 프란체스코 수도원의 규약을 따르고 있는 산타 키아라 교회 수녀회에 소속되어 있었다는 사실을 알려준다. 왼편 후경으로 오렌지나무 밑에 당나귀와 함께 있는 인물은 성 요한이다. 처음 화가가 이 그림을 그렸을 때에는 이집트로 도피하는 성 가족의 휴식 장면과 연관되는 다양한 일화를 다루려고 했던 것으로 보인다. 언덕 위에 솟아나 있는 도시는 화가의 고향 마을이고 전

경에 있는 두 마리의 자고새는 성모 마리아의 순결을 암시한다. 풍경 속에 배치되어 있는 인물을 묘사하는 우아한 선과 형상을 둘러싸고 있는 선명한 외곽선은 반짝이는 빛 속에서 평화롭고 정적인 느낌을 만들어내는 동시에 잘 정리된 회화적 공간 속에서 인물의 몸짓을 명료하게 드러내고 있다.

캔버스에 유채와 템페라
373×745cm
1820년 컬렉션에 포함

젠틸레 벨리니
산 마르코 광장의 종교 행렬 1496년

오래된 종탑 옆에 오르세울로 구호소 건물이 보인다. 이 건축물은 1537년 산소비노(Jacopo Sansovino)가 베네치아의 중심지에 행정관을 위한 팔라초를 기획하고 광장을 정비했을 때 철거되었다.

젠틸레 벨리니가 '성스러운 십자가'의 기적을 소재로 산 조반니 에반젤리스타 스쿠올라를 위해 그린 연작 중 첫 번째에 해당하는 이 작품은 규모가 가장 크다. 벨리니는 성 마르코 축일을 기념하는 종교 행렬을 묘사하고 있다. 이 작품은 정확히 1444년 4월 25일에 일어난 일을 다루고 있다. 성 마르코 축일에 도시의 여러 스쿠올라에서 소장하고 있는 성물을 사람들에게 공개했다. 그림의 중앙에 상인 자코포 데 살리스(Jacopo de'Salis)가 닫집 뒤쪽에 무릎을 꿇고 상처 입은 아이를 위해 도움을 청하고 있다. 그러자 그의 소망이 이루어졌다. 이 장면은 그

림에 덧칠하기 전에는 후경에 있는 광장을 배경으로 재현되어 있었다. 또한 오늘날 그림에서 볼 수 있는 회색과 백색 벽돌을 사용한 바닥 장식 역시 원작에선 관찰할 수 없는 것이었으며 18세기에 덧붙여 그렸던 부분이다. 벨리니의 회화적 표현은 아직 후기 고딕 미술의 양식적인 특징과 밀접한 관련을 지닌다. 이 그림은 하나의 소실점을 가지고 있지 않다. 즉, 그림 전체는 하나의 통일성 있는 공간의 묘사와는 거리가 있다. 보는 사람의 시선을 따라 그림의 한 부분에서 다른 부분으로 움직이며 이야기를 구성한다. 이 작품의 구도를 통해서 화가가 의도했던 것은 도시 전경을 배경으로 활용하여 각각의 이야기를 다룬 후, 사건이 일어난 순서를 명확하게 재구성해서 작품 속에 배치하는 것이다.

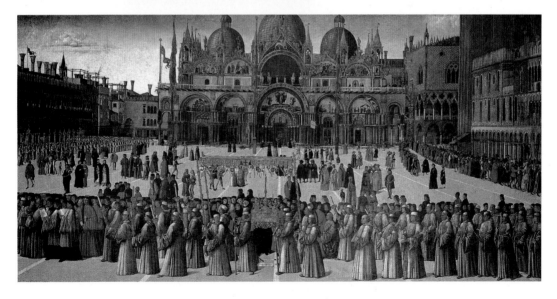

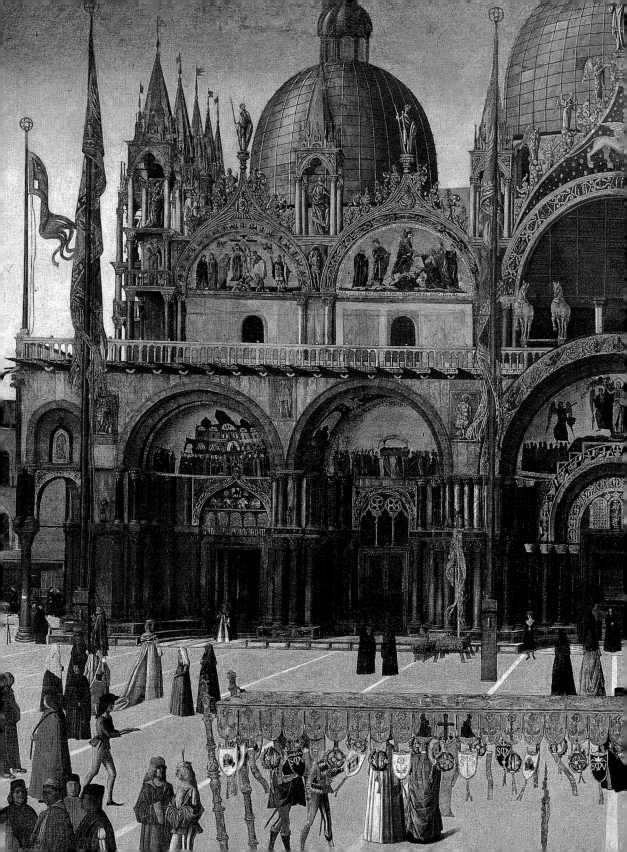

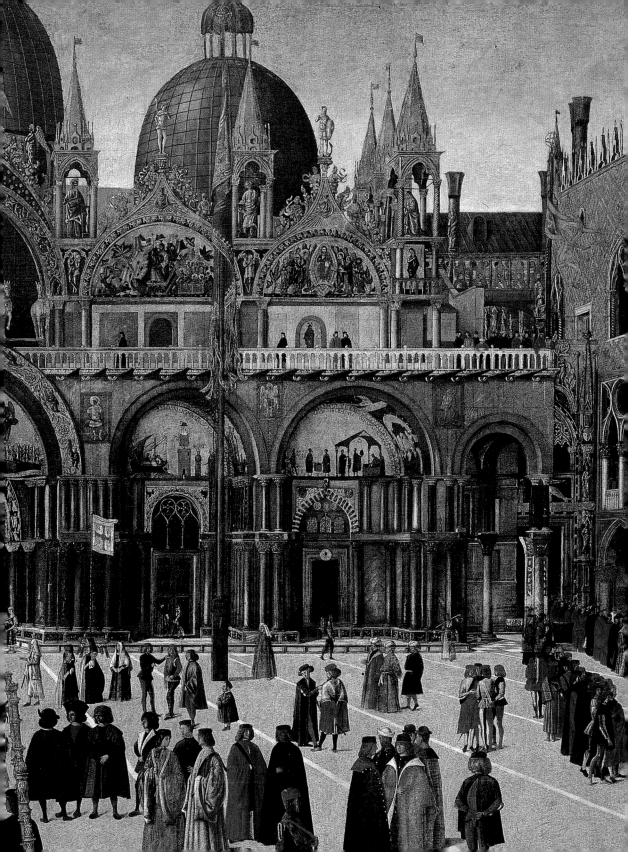

젠틸레 벨리니

산 로렌초 다리에서 일어난 성물의 기적 1500년

캔버스에 유채
326×435cm
1820년 컬렉션에 포함

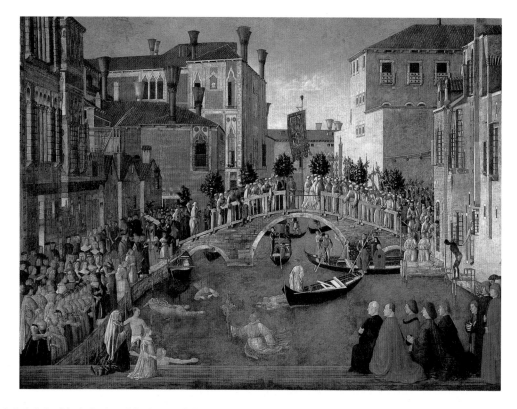

아카데미아 미술관에 있는 〈성 마르코 광장의 행렬〉처럼 산 조반니 에반젤리스타 스쿠올라를 위해 그린 이 작품의 소재는 1370년과 1382년 사이에 산 로렌초 교회에서 있었던 행렬이다. 전해지는 이야기에 따르면 성스러운 십자가의 성물의 일부가 운하에 빠졌다. 이때 당시 경비를 책임지던 대(大) 안드레아 벤드라민은 여러 사람을 제치고 물에 뛰어들었고 곧 이 성물을 되찾았다. 화가는 이 그림을 그리면서 도시에 관심이 갖고 다큐멘터리처럼 풍경을 세세하게 묘사했다. 그가 그린 건축물 장식, 벽의 색채, 세부에 대한 정확한 묘사가 인상적이다. 도시의 풍경을 잘 그렸던 젠틸레 벨리니는 카르파초와 더불어 15세기 베네치아에서 유행했던 생동감 넘치고 뛰어난 색채로 잘 알려진 '도시 경관화(veduta)'의 창시자로 알려졌다. 이 그림에서 기적에 대한 묘사는 그림의 중앙에 배치되어 있으며 통로 너머 왼쪽에는 카테리나 코르나로(Caterina Cornaro)와 그의 여인들, 그리고 오른쪽에 무릎을 꿇고 있는 다섯 명의 인물이 보인다. 처음에는 벨리니의 다섯 명의 가족으로 알려졌지만 이보다 더 설득력 있는 주장은 스쿠올라의 주요 인물들로 해석하는 것이다. 대운하 옆에 서 있는 주거 건축물들의 외형은 원근감을 강조하고 있으며 다리의 경우도 중심에서 약간 벗어나 원근법의 소실점에 위치함으로써 배경의 공간감에 안정감을 부여하면서 동시에 이야기를 강조하고 있다.

조반니 벨리니

성모자와 성녀들 1500년경

패널에 유채
107×58cm
1850년 컬렉션에 포함

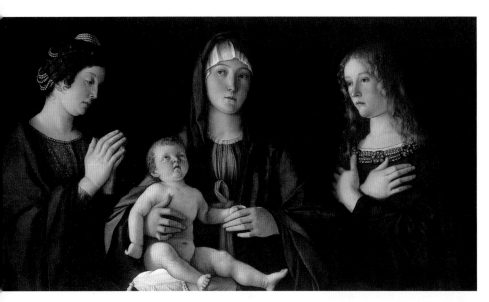

보석으로 장식된 옷을 입고 있는 두 성녀의 모습은 천상의 존재처럼 보이지 않고 오히려 화가와 동시대를 살았던 귀부인의 모습과 더 닮아 있다. 특히 막달레나의 의상에 달려 있는 장신구는 다양한 색채의 보석으로 제작된 것이다. 화가는 이 보석을 막달레나가 지상의 부귀영화를 버리기 전과 그 이후를 암시하는 요소로 활용했다.

조반니 벨리니가 이 그림을 그렸을 때 그는 화가로서 전성기를 맞이하고 있었다. 성모자 옆에 있는 두 사람을 확인할 수 있는 도상학적 기호가 충분하지는 않지만 신체적인 특징을 고려해서 유추해 보았을 때 알렉산드리아의 성녀 카테리나와 막달레나로 생각된다. 성모를 포함한 세 사람의 주인공들은 짙은 어둠 속에 묘사된 것이 아니라 반그늘 정도의 배경에서 모습을 드러낸다. 화가는 측광을 사용해서 얼굴 피부의 표면과 선을 강조하였으며, 부드러운 의상의 촉감을 강조했다. 벨리니는 16세기에 베네치아에서 볼 수 있었던 레오나르도의 작품을 연구하며 어두운 반그늘 속에서 모습을 드러내고 있는 세 사람의 모습이 배치된 구도를 완성했다. 그 결과 이 그림의 인물들은 전통적인 도상에서 벗어나 있다. 벨리니는 〈성모자〉와 〈성스러운 대화〉라는 장르의 중간에 놓일 새로운 도상학적인 시도를 하고 있었다. 화가의 고안은 이 작품이 단순히 반복되는 관습적인 대상의 표현을 넘어서 새로운 방식에 더 관심을 가지고 있었

던 귀족 주문자와의 관계를 드러낸다. 고전적인 방식으로 〈성모자〉를 그렸던 주문자 이외에도 이 시대에 새로운 도상을 연구하고 적용하는 것을 높이 평가했던 다른 종류의 주문자들이 있었고 이것은 이 작품이나 우피치 미술관에 보관되어 있는 〈성스러운 알레고리〉라는 수수께끼로 가득 채워진 작품에서 확인할 수 있다.

패널에 유채
55×77cm
1926년 컬렉션에 포함

조반니 벨리니

성모자, 세례자 성 요한과 성녀 1504년경

이 그림은 조바넬리의 〈성스러운 대화〉라는 이름으로 알려져 있다. 〈성스러운 대화〉는 르네상스 시대에 새롭게 등장한 도상으로 같은 이야기에 포함된 인물들이 만들어내는 이야기가 아니라, 그리스도 혹은 성모와 서로 다른 이야기에 속한 성인들이 하나의 회화적 공간에 배치되면서 서로 시선을 교환하는 도상에 붙여지는 제목이다. 조바넬리는 베네치아에서 생활했으며, 이 그림을 소장했던 이탈리아 왕가의 미술품 컬렉터였다. 벨리니는 하나의 풍경을 배경으로 세 사람을 같은 공간에 배치했다. 원경에 표현된 차가운 푸른색 산이 지평선을 구성하면서 화면에 거리감을 만든다. 한편 아기 예수를 둘러싼 세 인물의 몸짓과 시선은 미래에 다가올 '그리스도의 수난'을 예견한다. 성모는 마치 골고다 언덕의 십자가에서 죽음을 맞이하고 슬퍼하는 것처럼 고개를 숙이고 있으며 아기 예수의 다리는 십자가에 못 박힌 것처럼 교차되어 있다. 성녀의 시선은 심각해보이고 손은 가슴에 올려 그리스도의 죽음을 애도하는 것처럼 보인

다. 풍경에 등장하는 여러 가지 요소는 신자를 명상과 관조로 이끄는 성모 마리아와 연관된 종교적인 의미가 담겨 있다. 그림의 구도는 양 방향에서 비치는 빛에 의해 구성되고 있다. 지평선 가까이의 태양은 하늘을 금빛으로 물들이며 대각선 방향의 빛이 인물을 비추며 윤곽을 드러낸다. 빛이 반사되어 도시의 성곽과 거주지는 흰색으로 비치고 있다. 강이 흐르는 도시 풍경과 원경의 산은 인물과 완벽하게 조화를 이루고 있고, 이런 점은 이후 조르조네의 작품으로 이어진다.

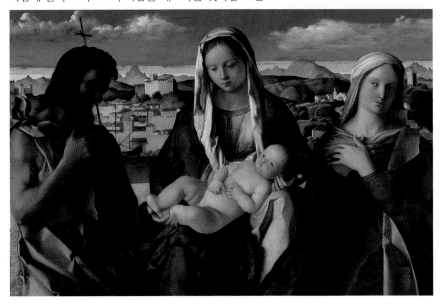

그림의 전경에 배치된 인물들은 미래에 완결될 그리스도의 죽음에 대한 슬픔을 표현하고 있다. 반면 그림의 원경에 배치된 풍경은 사실적인 것처럼 보이지만 성모 마리아를 묘사하는 여러 가지 도상학적 요소가 포함되어 있다. 양감이 잘 표현되어 있는 성모는 도시의 수호자처럼 단단해 보인다. 화가는 성모의 모습을 통해 부활에 대한 확신을 표현했다.

피에타 1505년경

패널에 유채
65×87cm
1934년 컬렉션에 포함

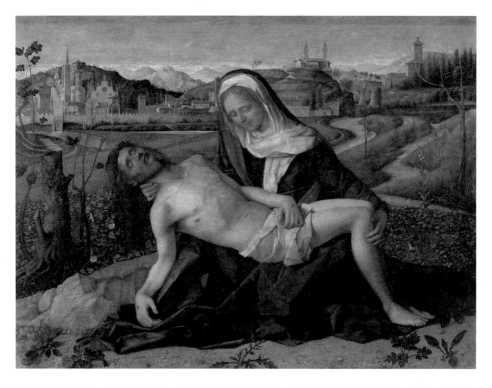

개인이 교회에 봉헌했던 그림으로 화가는 왼편 바위 위쪽에 '조반니 벨리니(ioannes be llinus)'라고 서명했다. 그는 후기 고딕 시대의 서부 독일 지역의 조각 작품에서 유래한 도상이었던 베스퍼빌트(십자가에서 내려진 그리스도를 안고 있는 성모의 도상_역주)를 재해석하면서 발전한 '피에타'를 소재로 다루었다. 피에타는 인간을 구원하기 위해 세상을 떠난 그리스도를 안고 눈물을 흘리며 고통스러워하는 성모 마리아의 모습에 대한 도상이다. 당시 이탈리아에서 유행했던 이 도상에서 성모는 사암 위에 묘사되어 있다. 페라라에서 작업하던 화가 코스메 투라와 그의 조수였던 에르콜레 데 로베르티(Ercole de' Roberti) 같은 화가 역시 피에타를 그렸다. 전경에 묘사된 성모와 그리스도는 삼각형 구도를 만들어내고 있으며, 후경의 따듯한 색채는 성모의 의상을 강조하는 동시에 그림에 통일성을 부여하고 있다. 배경의 도시에 팔라디오(Andrea Palladio)가 설계한 바실리카와 두오모가 있고 탑들의 모양 등을 고려해볼 때 이곳이 비첸자라는 사실을 알 수 있다. 반면에 또 다른 부분에는 라벤나의 산 아폴리나레 누오보 교회의 종탑이 보인다. 이 그림은 이탈리아 북부 도시인 비첸자를 위해 제작된 것이며 화가와 이 그림의 발주자는 같은 시기 비첸자에서 관찰할 수 있는 베스퍼빌트의 도상을 다루었던 한 점의 조각과 두 점의 그림을 잘 알고 있었던 것으로 추정된다. 이 중에서 바르톨로메오 몬타냐(Bartolomeo Montagna)가 그렸던 작품은 잘 알려져 있고 몬테 베리코에 있는 성모 마리아의 성소에 보관되어 있다.

영원한 믿음을 상징하는 나무 등걸에서 자라는 담쟁이덩굴은 인류를 구원하기 위해 고통스러운 삶을 살았던 그리스도의 수난을 상징하는 요소이다. 담쟁이덩굴은 실제로 줄기가 잘 끊어지지 않으며, 다른 식물처럼 자기방어기능이 별도로 없음에도 뽑아내기 어려운 식물이다.

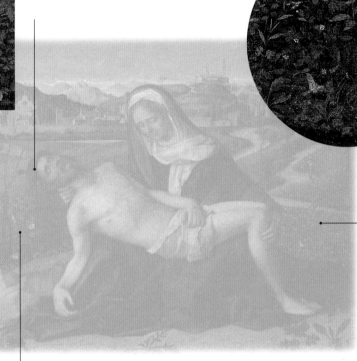

두 인물의 뒤편으로 펼쳐져 있는 자연 풍경은 플랑드르 회화에서 관찰할 수 있는 특징이 잘 나타나 있다. 화가는 죽음과 슬픔의 감정을 강조하기 위해서 그리스도와 성모 마리아 이외의 다른 피조물을 이 그림에 그리지 않았다. 이 두 인물의 어깨 너머로 펼쳐져 있는 꽃이 가득한 풀밭은 앞으로 다가올 인간의 구원과 그리스도의 부활을 의미한다.

그리스도의 뒤편에 풀밭에는 나팔꽃이 묘사되어 있다. 그리스 신화에서 나팔꽃은 바쿠스의 상징이며 담쟁이와 비슷한 특징을 지닌 식물이다. 기독교의 전통에서 나팔꽃은 신의 절대적인 사랑을 의미하며, 그리스도의 인간에 대한 영원한 사랑은 희생을 통한 은총의 구원으로 이어진다는 의미를 담고 있다.

폭풍 1505년경

캔버스에 유채
82×73cm
1932년 컬렉션에 포함

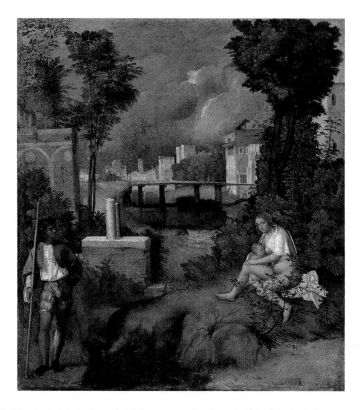

가브리엘레 벤드라민은 개인적인 수집 공간인 '작은 호기심의 방'을 위해 이 그림의 제작을 의뢰했다. 같은 시기에 귀족인 마르칸토니오 미키엘은 이 그림을 보고 자신의 저서인 『스케치와 작품에 관한 기록』에서 "여인과 군인이 등장하는 폭풍이 불어오는 풍경"이라고 묘사했다. 이것은 매우 새로운 도상학적 시도였으며 당대 사람들에게 익숙하지 않은 소재였음에도 불구하고 자연 풍경에 대해 놀라운 감정을 불러일으켰다. 경이로운 대기의 분위기는 인물의 형상들과 조화를 이루는데, 이는 스케치에서는 확인하기 어렵다. 즉, 빛과 색채의 표현 방식이 이 그림의 회화적 이야기를 구성하고 있는 것이다. 그림의 색채는 세밀하고 주의 깊게 표현되어 있으며 빛의 처리는 15세기의 다른 회화 작품에서 확인할

수 있는 것처럼 대상의 양감을 강조하는 요소이면서 동시에 투명한 대기의 느낌을 효과적으로 전달한다. 더불어 기하학적 원근법에서 벗어나 공간의 느낌을 살릴 수 있는 자유로운 표현 방법이었다. 이 그림의 소재는 미술사가들 사이에서 다양한 해석과 논쟁을 불러일으켰다. 대부분의 미술사가들이 동의하는 것처럼 화가가 살았던 시대의 인문학적 문화를 고려할 때, 이 작품이 아무런 의도 없이 단순한 즐거움만을 제공하는 그림이라고 보기는 어렵다. 가장 뛰어난 해석은 피사의 유명한 고고학자인 살바토레 세티스(Salvatore Settis)가 제시한 것으로 원죄로 인해 천국에서 쫓겨난 아담과 이브의 운명을 표현했다는 것이다.

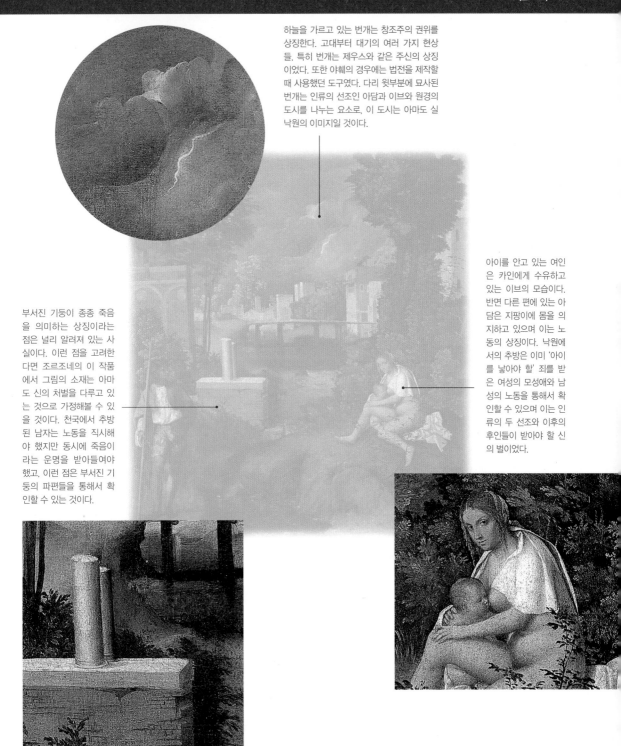

하늘을 가르고 있는 번개는 창조주의 권위를 상징한다. 고대부터 대기의 여러 가지 현상들, 특히 번개는 제우스와 같은 주신의 상징이었다. 또한 야훼의 경우에는 법전을 제작할 때 사용했던 도구였다. 다리 윗부분에 묘사된 번개는 인류의 선조인 아담과 이브와 원경의 도시를 나누는 요소로, 이 도시는 아마도 실낙원의 이미지일 것이다.

아이를 안고 있는 여인은 카인에게 수유하고 있는 이브의 모습이다. 반면 다른 편에 있는 아담은 지팡이에 몸을 의지하고 있으며 이는 노동의 상징이다. 낙원에서의 추방은 이미 '아이를 낳아야 할' 죄를 받은 여성의 모성애와 남성의 노동을 통해서 확인할 수 있으며 이는 인류의 두 선조와 이후의 후인들이 받아야 할 신의 벌이었다.

부서진 기둥이 종종 죽음을 의미하는 상징이라는 점은 널리 알려져 있는 사실이다. 이런 점을 고려한다면 조르조네의 이 작품에서 그림의 소재는 아마도 신의 처벌을 다루고 있는 것으로 가정해볼 수 있을 것이다. 천국에서 추방된 남자는 노동을 직시해야 했지만 동시에 죽음이라는 운명을 받아들여야 했고, 이런 점은 부서진 기둥의 파편들을 통해서 확인할 수 있는 것이다.

세바스티아노 델 피옴보

네 명의 성인 1508~1509년

조르조네의 작품에서 영향을 받아서 자신의 고유한 표현을 찾았던 세바스티아노 델 피옴보는 기념 조형물에서 관찰할 수 있는 고독한 감정을 회화에 효과적으로 적용했고, 이런 점은 16세기 베네치아 회화의 가장 중요한 특징이 된다. 이 작품은 원래 오르간을 열고 닫는 네 개의 문으로 제작되었으며 베네치아에 막 도착한 화가의 독창적인 표현을 관찰할 수 있는 실례이다. 1507년부터 1509년까지 교구 담당 신부였던 알비세 리치

(Alvise Ricci)는 리알토의 산 바르톨로메오 교회를 위해 이 그림을 주문했다. 화가는 여닫이문이 배치될 오르간이 놓여 있는 공간을 주의깊게 관찰한 후 이 작품을 그렸다. 그는 여닫이문이 닫혔을 때 보이는 바깥 부분에는 장엄한 아치를 배경으로 서 있는 성 바르톨로메오와 성 세바스티아노의 모습을 묘사했다. 건축적 요소를 통해서 그는 회화적 공간의 원근감을 강조하고 통일성을 부여했다. 반대로 여닫이문을 열었을 때 등장하는 성인

캔버스에 유채
내부 패널 292×136cm
외부 패널 292×137cm
1978년 컬렉션에 포함

그림의 네 성인의 모습
에는 이야기가 담겨 있
지는 않지만 배경을 구
성하는 건축적인 요소와
연관해서 공간의 리듬을
외부로 확장시키고 있다.
성 루도비코와 성 시니
발도는 마치 자유롭게
이들이 있는 공간에서
다른 공간을 향해서 나
아가는 것처럼 보이며
반대로 성 바르톨로메오
와 성 세바스티아노는
위엄 있는 자신의 모습
을 드러내고 있다. 엄격
하고 조각 작품과 같은
형태에 관심을 많이 가
지고 있던 화가는 조르
조네로부터 영향을 받은
색채를 통해서 형태의
양감을 강조하고 있으며
형상에 긴장감을 불러일
으키고 있다.

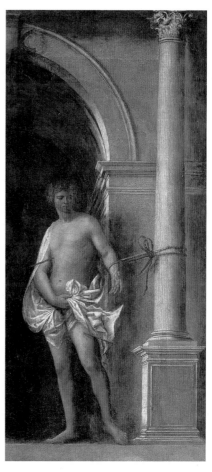

은 반원형 벽감 내부에 배치되어 있다. 그는 그림의 앞
면과 뒷면의 관계를 고려해서 색채를 선택했다. 문이
닫혔을 때 그림의 색채는 오르간이 배치된 공간의 색채
와 잘 어울리도록 엄격하고 견고한 느낌을 표현하고자
했고 이를 위해 어두운 반그림자를 만들어낸다. 반대로
문이 열렸을 때 보이는 이미지는 작은 앱스(apse)에 채
색된 금색과 어울리는 색채를 선택하여 생동감을 부여
했다. 안쪽에 묘사되어 있는 노림베르크의 수호성인인

성 시니발도는 당시 신부였던 리치와 주변에 살았던 독
일 상인들과 관련되어 있다. 당시 리알토에 있는 산 바
르톨로메오 주변에는 독일 상인들이 거주하고 있었고,
신부는 이들의 요청으로 이 도상을 주문했던 것으로 보
인다.

조르조네

늙은 여자 1508년경

캔버스에 유채
68×59cm
1856년 컬렉션에 포함

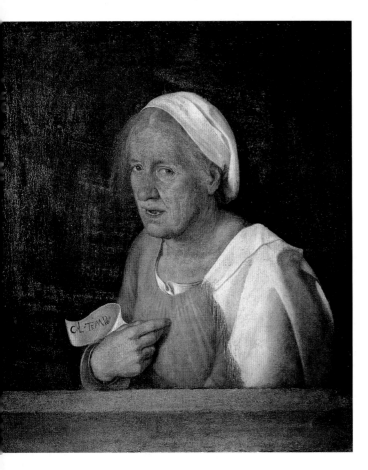

이 작품은 조르조네의 다른 작품 〈폭풍〉처럼 가브리엘레 벤드라민의 컬렉션에 포함되어 있었고, 산타 포스카 팔라초의 '고대 유물의 방'을 장식하던 그림이다. 1856년 이후 여러 컬렉터를 거쳐 프란체스코 쥬세페 황제가 구입한 후 아카데미 미술관에 기증했다. 카스텔프랑코 출신의 화가 조르조네의 작품이라는 것이 밝혀지기 이전 약 30년간 '조르조네의 방식으로 그린 티치아노의 어머니 초상'이라고 알려졌었고, 이런 점은 두 화가의 회화적 표현 양식의 유사성을 알려준다. 어두운 배경속에 나이든 여인이 모습을 드러낸다. 그녀가 들고 있는 두루마리에서 "시간과 함께"라는 의미심장한 문구를 읽을 수 있다. 이를 통해서 우리는 이 작품이 덧없는 지상의 아름다움을 드러내는 시간의 알레고리로, 오랜 세월의 흐름 속에서 피할 수 없는 숙명적인 변화에 대한 명상을 소재로 다루고 있다는 점을 유추할 수 있다. 작품의 상징적인 의미도 명확하며 이 그림에 묘사된 여인은 그 자체로도 자연스러우며 인상적인 초상화로서 매우 뛰어난 가치를 가지고 있고 화가는 효과적으로 여인의 우울한 내면을 드러내고 있다. 나이 들고 피곤한 여인의 눈빛과 시간의 흐름에 따라 여인의 얼굴을 뒤덮은 주름 사이로 과거 아름다운 모습의 잔상이 조심스럽게 겹쳐지고 있다. 이 그림은 오랜 세월 귀족들의 초상화를 그려왔던 나이든 화가의 경험과 재능을 보여주는 대표적인 작품이다.

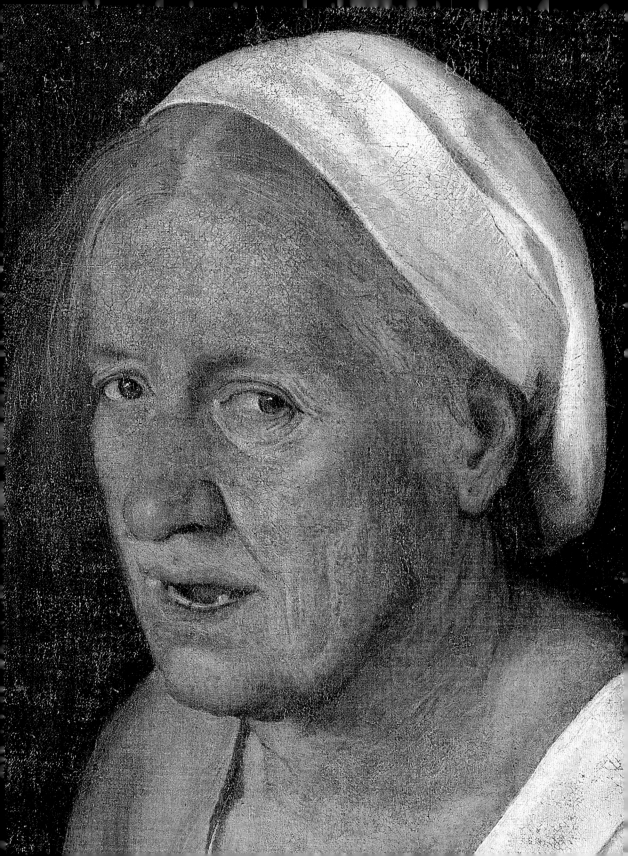

마르코 바사이티

제베데오 아이들의 설교 1510년

패널에 유채
385×265cm
1812년 컬렉션에 포함

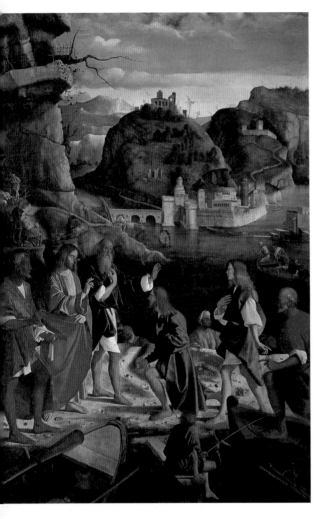

체르토사에 있는 산탄드레아 교회의 주 제단화로 제작된 이 작품은 베네치아에서 처음으로 마테오 복음서(4, 21~22)에 기록되어 있는 제베데오의 아들이자 그리스도의 사도였던 야곱과 요한의 이야기를 소재로 다룬 첫 번째 제단화였다. 전경의 성 베드로와 성 안드레아 사이에 그리스도가 배치되어 있다. 그는 아버지의 배를 버리고 믿음을 위해 다가올 야곱과 요한을 부르고 있다. 이 작품의 배경은 티베리아데 호수로 어부들이 보냈던 일상을 관조할 수 있는 요소이다. 이 제단화는 원래 프라티 교회를 위해서 제작했던 것이다. 그리스도가 세상을 구원하고 이야기를 전달할 새로운 사도와 만나는 긴장감을 잘 표현하고 있다. 야곱은 순례자들의 수호성인으로 무릎을 꿇고 있으며 반대로 요한은 미래에 이야기를 전달한 복음사가로 종종 최후의 만찬에서 관찰할 수 있는 것처럼 손을 가슴에 대고 있는 모습으로 묘사되어 있다. 형식과 구도를 매우 엄격하게 선택한 이 작품은 바사이티의 초기 작품에 등장하는 전형이며 빛과 색채는 섬세하게 작품의 분위기를 만들어내고 있다.

적외선 사진으로 작품을 분석한 결과 이 그림은 한 패널은 제작한 다음 다른 패널을 덧붙여 완성했다는 사실이 밝혀졌다. 배와 낚시하는 소년이 묘사된 전경 부분이 덧붙여진 곳이다.

패널에 유채
165×137cm
1856년 컬렉션에 포함

조반 제롤라모 사볼도

성 안토니오와 수행자 성 바울 1520년

우연히 베네치아를 방문했던 사볼도는 자신의 삶을 이곳에서 보냈다. 그러나 그는 롬바르디아 지방의 예술적인 경향을 자신의 작품에 끊임없이 반영했다. 그는 브레샤 출신의 화가로 뒤러, 조르조네, 레오나르도의 여러 작품에서 새로운 자극을 받았고 이는 롬바르디아 회화의 전통을 구성했던 요소가 된다. 특히 포파(Vincenzo Foppa)와 베르고뇨네(Ambrogio Bergonone)와 같은 화가들은 이들의 작품을 발전시켜 이탈리아 북부의 자연에 대한 묘사의 전통을 확립해갔다. 또한 카라바조의 작품이 등장하기 이전부터 빛과 그림자의 대비를 활용하는 작품들을 발전시켰다. 이 그림은 수도원장이었던 성 안토니오와 은자였던 성 바울의 만남을 둘러싼 이야기를 소재로 다루고 있다. 엄격하고 명료

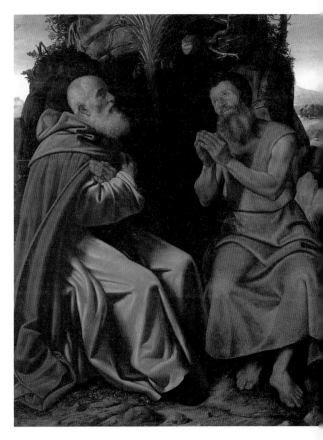

하게 표현된 두 성인의 모습은 인상적으로 회화적 공간 속에서 모습을 드러내고 투명한 빛은 형상의 양감을 강조하고 있다. 그림의 중앙 하단에 있는 조약돌에는 이 그림을 제작한 연도와 작가의 서명이 남아 있다. 벨라스케스(Diego Velazqez)는 이 작품과 동일한 소재를 다룬 그림을 그렸고, 이 작품은 오늘날 마드리드의 프라도 미술관에 보관되어 있다. 벨라스케스는 사볼도의 패널 그림과 유사한 방식으로 두 성인의 모습을 그렸다. 아마도 두 사람 모두 1504년 뒤러가 제작했던 목판화의 영향을 받았던 것으로 보인다.

『황금전설』에 따르면 나이든 성 안토니오는 은자였던 성 바울을 만나러 갔다. 40년간 빵 반 조각을 성 바울에게 가져왔던 까마귀는 이번에 입에는 두 개의 빵을 물고 성인을 찾아오고 있다.

조반니 만수에티

성 마르코의 삶에 대한 일화 1525~1527년

캔버스에 유채
371×603cm
1838년 컬렉션에 포함

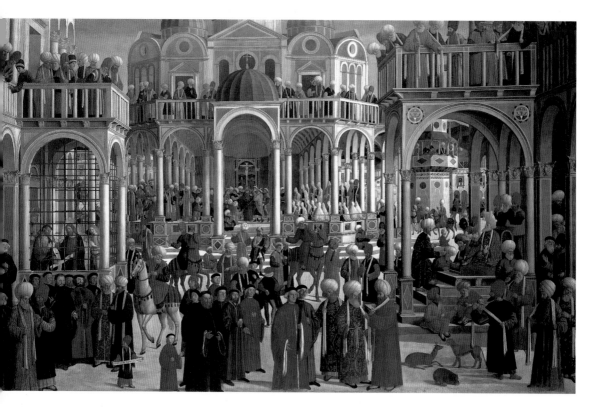

이 그림은 성 마르코의 일생을 다룬 일곱 점의 연작에 포함되어 있다. 이 작품들은 산 마르코 스쿠올라의 알베르고 방의 벽을 장식하고 있었다. 15세기 말 조반니 벨리니와 젠틸레 벨리니는 이 작업을 시작했고, 두 사람이 연작을 완성하지 못하고 세상을 떠나면서 젠틸레 벨리니의 후계자이면서 조수였던 조반니 만수에티가 두 화가의 양식에 따라서 완성했다. 그리고 조반니 만수에티가 1526년 혹은 1527년에 세상을 떠나면서 마지막에 제작된 두 점의 그림은 파리스 보돈(Paris Bordon)과 팔마 일 베키오에게 맡겨졌다. 1806년 스쿠올라가 정치적으로 탄압을 받으면서 이 연작은 베네치아, 밀라노, 빈으로 흩어졌다. 1919년 오스트리아의 수도인 빈은 그림의 일부를 반환했고 돌아온 작품들은 1994년 다시 아카데미아 미술관에 걸렸다. 반면 밀라노의 브레라 미술관은 이 연작 중에서 두 점의 작품을 현재까지 보관하고 있다. 아카데미아에 돌아온 대규모의 이 작품은 1525년 스쿠올라의 관리자였던 안토니오 마이스트리(Antonio Maistri)가 만수에티에게 주문했던 작품이다. 화가가 갑자기 세상을 떠나게 되면서 '몇몇 두상'을 완성하지는 않았지만 그림의 구도, 수많은 인물들과 세부분으로 나누어 묘사한 이야기는 환상적인 건축물을 배경으로 펼쳐져 있다.

그림의 중앙 부분에서 적들이 미사를 집전하고 있던 성 마르코를 생포하는 장면이 묘사되어 있다. 성인은 알렉산드리아에서 처형되었으며 도시외곽의 길에 있는 언덕의 구덩이에 버려졌다. 그때 갑자기 폭풍이 불어와서 놀란 사람들이 도망가고 이때 성 마르코의 동료들이 그의 육체를 수거해서 무덤을 만들어줄 수 있었다고 전해진다.

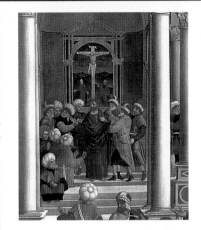

전통적으로 성 마르코는 복음을 전파하기 위해서 알렉산드리아로 갔으며 이곳에서 최초의 교회를 건립하고 최초의 주교가 되었다고 알려졌다. 이교도의 우상을 지니고 있는 이집트인들이 종교적인 믿음을 지닌 기독교인들이 늘어나자 이를 걱정해서 성 마르코를 체포하려는 모습이 로지아(loggia)의 아랫부분에 묘사되어 있다.

순교하기 전 성 마르코는 감옥에 수감되었고, 이때 새로운 삶의 시작을 예고하는 천사를 만나게 된다. 성 마르코는 그리스도에 대해서 감사를 표하고 자신의 영혼을 받아달라고 기도하고 있으며 구원자인 예수는 다음과 같은 유명한 말로 인사를 건네고 있다. "마르코여, 평화가 함께 하기를, 나의 사도여(Pax tibi, Marce, evangelista meus)."

로렌초 로토

서재에 있는 젊은 신사의 초상 1528~1530년

캔버스에 유채
97×110cm
1930년 컬렉션에 포함

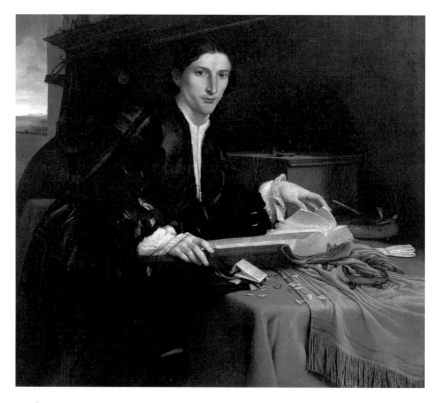

이 그림은 로렌초 로토의 전성기 때의 작품으로 베네치아에 머물면서 작업한 초상화 연작 중 하나이다. 인물의 구도는 3/4 각도로 배치되어 있으며 주변 환경은 매우 세부적으로 묘사되어 있고 상징적인 의미를 지닌 사물들로 가득 채워져 있다.

젊은 신사는 어두운 색의 의상을 입고 있으며 그의 시선은 책을 읽다가 상념에 잠겨 명상에 빠진 것처럼 명하니 허공을 바라보고 있다. 빛은 오른편에서 들어와 창백한 주인공의 얼굴을 비추고 얼굴의 윤곽선을 드러내는 동시에 책상 위에 놓인 물건들을 강조한다. 여기에는 장미 꽃잎, 도마뱀이 보이고 왼편에는 뿔과 류트가 보인다. 이는 아마도 젊은 신사의 우아한 취향과 성격이 반영된 것으로 보인다.

이 작품을 둘러싸고 다양한 해석이 시도되었지만 대부분 젊은 주인공이 자신의 존재에 대한 사유를 통해 새로운 길로 향했다는 데 동의한다. 사실 그가 누구인지는 아직 밝혀지지 않았다. 몇몇 감정가들은 그가 알레산드로 치오톨리(Alessandro Ciottoli)라고 설명한다. 치오톨리는 화가가 머무르던 베네치아의 산티 조반니 에 파올로 도메니쿠스 수도원에서 1528년 4월 1일 세바스티아노 세를리오(Sebastiano Serlio)의 유언장에 로토(Lorenzo Lotto)와 함께 서명했던 인물이었다. 젊은이의 창백한 표정과 긴 손이 만들어내는 불안한 느낌은 이 그림의 깊은 심도와 더불어 인물의 내면에 대한 정신적인 통찰력을 보여주는 실례로 꼽히며 근대 인물화의 심리적 표현에 선행하고 있다.

최근 복원 작업의 결과로 젊은이의 뒤에 걸려 있는 물건들이 무엇인지 확인할 수 있었다. 그 물건들은 류트와 뿔이었다. 이 물건들이 젊은이의 뒤로 배치된 것으로 보아 그림의 주인공이 음악과 사냥을 좋아했던 젊은 시절을 넘어 학문이라는 진중한 삶으로 들어서고 있음을 암시하고 있다.

테이블에 놓여 있는 카멜레온과에 속하는 파충류는 삶을 변화하고자 했던 젊은이의 마음가짐을 암시한다. '우울함이라는 질병'에 대한 해석에 따르면 도마뱀과 같은 냉혈동물의 이미지는 그림에 묘사된 인물이 젊은 시절의 사회 활동인 사냥과 음악을 넘어 책에 몰두할 수 있는 본성을 의미한다.

흩어진 장미꽃잎은 덧없는 아름다움을 지닌 물체에 의존하는 사람들에 대한 경고로 해석할 수 있다. 또 다른 해석으로는 16세기에 유행했던 것이 있는데 이에 따르면 우울증에 걸린 소년을 치료하기 위해서 장미꽃잎을 방에 뿌렸고, 이를 통해서 소년의 우울증이 치유되었다는 이야기이다.

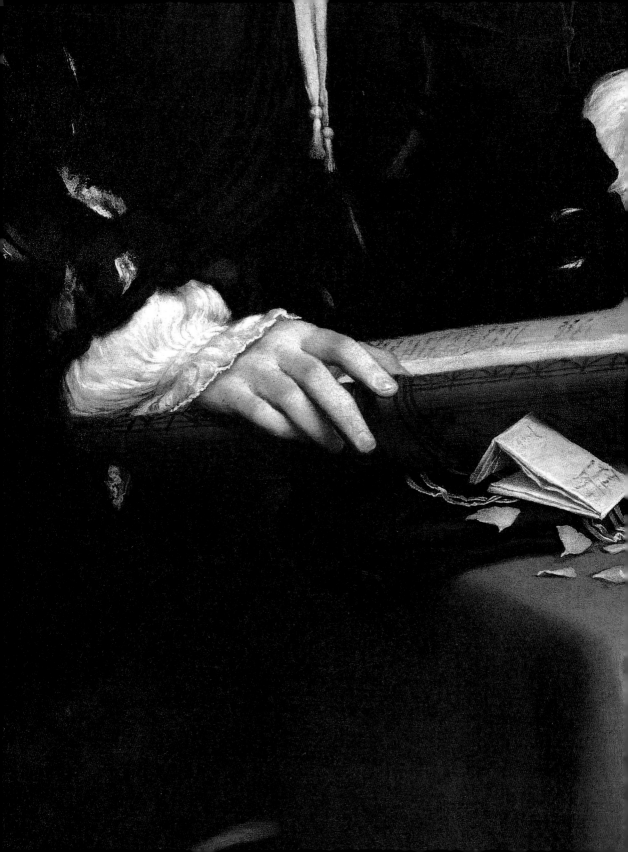

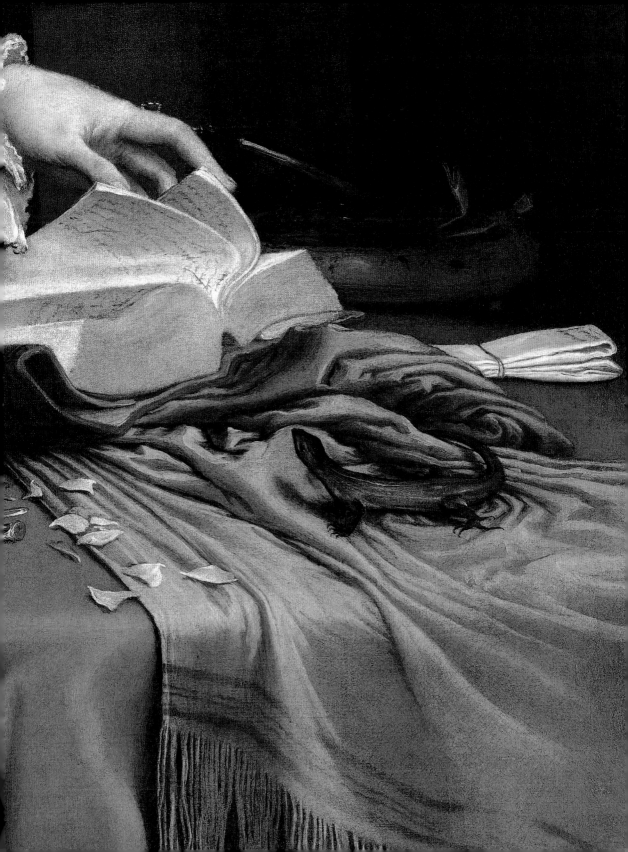

포르데노네

캔버스에 유채
420×222cm
1815년 컬렉션에 포함

두 성인과 두 교회법 학자와 함께 있는 복자 유스티니아니 1532년

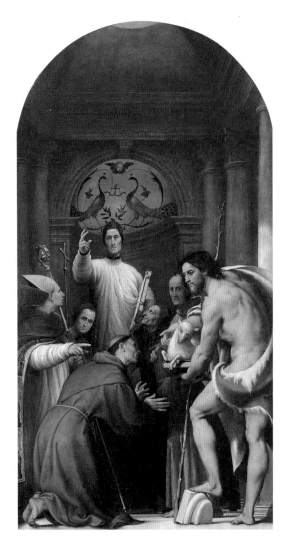

세례자 성 요한은 이 작품에서 매우 특별한 몸짓을 하고 있다. 성인은 부자연스럽게 몸을 돌려 양을 제물로 주고 있는 모습으로 묘사되었으며 이는 그림 오른편의 구도를 비대칭적으로 만들어주는 요소이다.

이 제단화는 베네치아에서 포르데노네가 남긴 작품 중에서 가장 중요하다고 여겨진다. 1532년 마돈나 델 오르토 교회가 약 100두카티에 르니에르 예배당의 제단에 안치하기 위해 주문했던 작품이다. 1690년 이곳의 신부였던 로렌초 주스티니아니가 신의 가호를 비는 몸짓을 하며 가장 중요한 위치에 배치되었고 톨로사의 성 루도비코, 성 프란체스코와 세례자 성 요한, 성 베르나르디노가 두 명의 터키 수도사와 함께 묘사되어 있다. 이 두 명의 수도사는 알가의 성 조지 교회의 종교법학자이고, 이들이 입고 있는 의상의 특징과 색을 통해서 그 사실을 확인할 수 있다. 이 그림은 성 조지 교회에서 유래한 동일한 소재를 다룬 다른 작품을 대체하기 위해서 제작되었다. 예술가는 매너리즘의 규범을 활용해서 정교하게 그림의 구도를 만들어냈으며, 이것은 길게 묘사된 신체 표현과 공간에서의 몸짓을 통해서도 확인할 수 있다. 포르데노네의 회화적 언어는 16세기 초의 베네치아 회화에서 새로운 시도였으며 매우 강렬한 대비를 통해서 당시의 새로운 경향을 표현하고 있다. 조르조네의 우울한 색채와 티치아

노의 밝은 색채에 대한 실험은 포르데노네에게 새로운 색채의 규범을 발전시킬 수 있는 계기를 제공했으며 이는 기호들에 새로운 활력을 불어넣었고 이후 매너리즘 회화의 발전에 중요한 영향을 끼쳤다.

패널에 유채
335×775cm
1807년 컬렉션에 포함

티치아노

성전을 방문하는 성모 마리아 1534~1539년

달걀 바구니를 가지고 앉아 있는 나이든 노파의 이미지는 카르파초의 〈대사들의 도착〉에 묘사된 성녀 우르술라의 유모 이미지이며 맨 오른쪽에 위치한 토르소는 고대 이교도와 유대주의의 상징을 구성한다.

규모가 큰 이 그림은 오늘날 아카데미의 일부인 산타 마리아 델라 카리타 교회의 스쿠올라 그란데에 있는 알베르고의 방을 위해서 제작된 것으로 여전히 그 자리에 있다. 이 작품은 티치아노가 그렸던 작품 중에서 대작에 속하며 그림의 구도는 성 마르코나 성녀 우르술라의 이야기와 같은 벨리니와 카르파초의 규모가 큰 작품들을 연구하면서 발전시켜나갔다. 이 이야기들은 모두 배경에 다양한 건축물과 그 내부가 구도를 구성

하는 데 중요한 역할을 하고 있으며 도시의 풍경을 잘 드러내는 작품들이었다. 티치아노는 자신이 참조했던 작가들과는 달리 성전의 모습을 그릴 때 이전에 있는 건축물을 보고 그리지 않고 세바스티아노 세를리오와 야코포 산소비노가 기획했던 도면을 보고 그렸던 것으로 보인다. 그림의 오른쪽 부분에 매우 섬세하게 묘사된 건축물이 보이고 왼편에는 산이 있는 풍경이 뛰어나게 묘사되어 있다. 이 풍경은 곧 화재와 연기로 인해서 방해를 받는데, 이는 성모 마리아의 동정을 상징하며 모세의 불타는 덤불과 같은 의미를 지니고 있다. 이 작품은 이야기의 서사 구조를 통일성 있는 장면으로 전환해서 표현하는 티치아노의 뛰어난 능력을 보여주며 색채의 사용도 주목할 만한 작품이다. 당대 미술의 발전에서 매우 중요한 역할을 했던 그림으로 베로네세와 틴토레토에게 영향을 주었다.

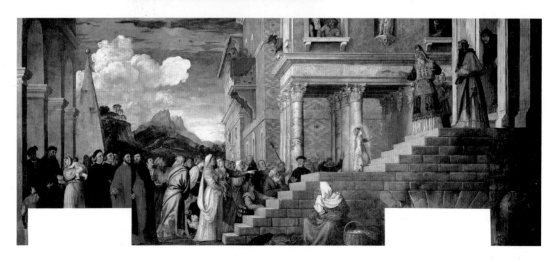

티치아노

세례자 성 요한 1540년경

캔버스에 유채
201×119cm
1808년 컬렉션에 포함

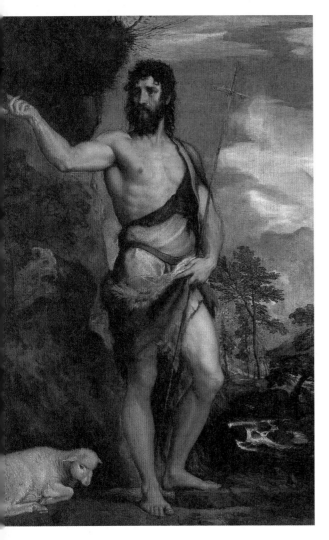

성인의 모습에서 화가의 해부학에 대한 뛰어난 지식을 엿볼 수 있으며 미켈란젤로의 실례와 고대의 조각 작품들을 떠오르게 만든다. 적외선 사진 분석을 통해 화가가 매우 엄격한 기준을 사용해서 정교한 스케치를 했다는 사실을 확인할 수 있었다.

이 그림은 베네치아의 산타 마리아 마조레 교회의 사제석 오른편에 위치한 예배당에 걸려 있었다. 성 요한의 왼편 하단, 즉 발 근처에 있는 바위의 위쪽에 '티치아노(ticianus)'라는 서명이 남아 있다. 이미 동시대인들은 이 작품의 스케치와 '색채'에 대해서 감탄했고 작품은 곧 유명해졌다. 배경이 되는 자연 풍경과 '웅변'적인 몸짓을 통해 세례자 성 요한이라는 사실을 확인할 수 있다. 이 그림에서 관찰할 수 있는 기념 조형물과 같은 성 요한의 이미지는 왼편에 있는 어두운 검은색 바위에 의해서 강조되고 있다. 고통스럽고 거칠게 묘사되는 세례자 성 요한에 대한 전형적인 도상과는 달리 이 작품에서 그는 매우 강하고 위엄 있는 모습으로 서 있다. 티치아노의 엄격한 스케치는 풍부한 색채와 만나 베네치아의 화가들이 색채에서 뛰어나지만 스케치에서는 그렇지 못하다는, 토스카나의 예술가들과 비평가들의 비판에 대해 작품을 통해서 반론을 펴는 것처럼 보인다. 티치아노는 1565년 새로운 기법을 적용하

여 자신의 작품을 모사했고, 이 모사작은 현재 마드리드의 에스코레알 궁에 보관되어 있다. 또한 1737년부터 1738년까지 안토니오 과르디가 슐렌부르크 서장을 위해 이 그림을 모사했고, 그것은 오늘날 더블린에 있는 아일랜드 국립 미술관에 보존되어 있다.

캔버스에 유채
95×140cm
1983년 컬렉션에 포함

야코포 바사노
목동의 경배 1545년경

성모 마리아를 우아한 방식으로 묘사한 이 작품은 파르미자니노(Parmigianino)의 작품 양식을 떠오르게 만든다. 그리스도의 어머니는 목동들에게 갓 태어난 구원자를 부드럽게 보여주고 있다. 반면 목동들의 거칠고 강한 이미지는 성모의 부드럽고 섬세한 몸짓과 대조를 이루고 있다.

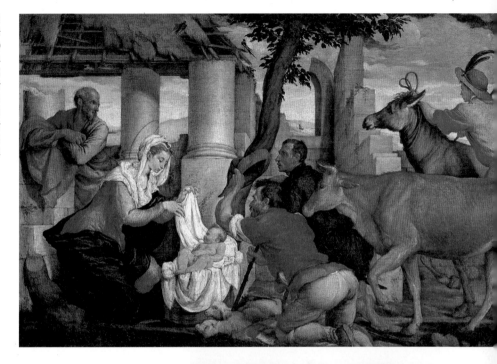

이탈리아 내륙 지방에서 활동했지만 지속적으로 베네치아의 화풍을 접했던 야코포 바사노는 베네치아의 시각 언어를 혁신하는 데 공헌했으며 1600년대 대중적인 성공을 거두는 장르화의 기준을 여러 관점에서 제시했다. 이 그림의 소재는 그리스도의 탄생을 경배하는 목동들이며 거친 목동들이 구원자에 대한 경의를 표하면서 진정하고 감동적인 봉헌을 강조하고 있다. 이런 점은 성모가 자신의 아들을 보여주는 섬세하고 우아한 몸짓과 대조를 이루고 있다. 이 그림의 구도는 아기 예수와 그 뒤로 보이는 큰 기둥에 의해서 두 부분으로 나눠지고 있으며 화가는 각 부분에 따라 서로 다른 색조를 표현하고 있다. 오른쪽의 갈색과 따뜻하지만 탁한 색조는 왼편의 명료하고 귀중한 안료로 구성된 색채와 대조를 이룬다. 이 그림의 내부에는 매너

리즘의 영향을 관찰할 수 있는데, 인물의 신체를 길게 늘여서 묘사하는 것과 생동감 넘치는 색채, 그리고 유적에 대한 관심과 동물의 형태나 자연을 묘사하는 방식과 연관된 북유럽의 문화적인 전통에 대한 이해가 절충되어 이 작품의 전체적인 표현을 구성하고 있다.

파리스 보르돈

도제에게 배달하는 양 1545년경

캔버스에 유채
370×300cm
1815년 컬렉션에 포함

이 그림은 산 마르코 스쿠올라를 위해 성 마르코의 삶을 다룬 연작 중 하나로 14세기경에 알려진 전설을 소재로 다루고 있다. 내용에 따르면 한 어부가 기적이 일어나는 성 마르코 축일 전날 밤에 베네치아의 도제에게 반지를 하나 가지고 찾아왔다. 성 마르코, 성 조지, 성 니콜라는 모두 넓은 바다에서 일하는 어부들의 수호성인으로 폭풍을 조정해서 도시를 파괴하려고 했던 악마로부터 도시를 구해냈다고 전한다. 전통에 따르면 이 반지는 베네치아의 바실리카의 성물함에 보관되어 있었다. 화가는 매우 차갑고 투명한 색채를 사용해서 건축물로 가득 채워진 작품의 배경에 이야기를 배치했다. 이 건축물은 세바스티아노 세를리오의 이론의 영향을 받은 것으로 베네치아의 팔라초 두칼레를 연상시킨다. 특히 계단의 구조는 세를리로의『건축론』2권에 있는 이미지를 그대로 활용하고 있다. 도제 안드레아 그리티 옆에 상원의원들이 모여 있고 왼편에는 스쿠올라의 경비병들과 수도회의 인물들이 보인다. 이 작품은 화가의 가장 뛰어난 작품 중 한 점으로 여겨지며 연극무대처럼 설정된 건축물을 배경으로 작품의 이야기를 구성했던 첫 번째 실례로, 당시의 베네치아에서는 흔하지 않은 시도였다.

틴토레토

노예를 해방하는 성 마르코 1547~1548년

캔버스에 유채
416×544cm
1821년 컬렉션에 포함

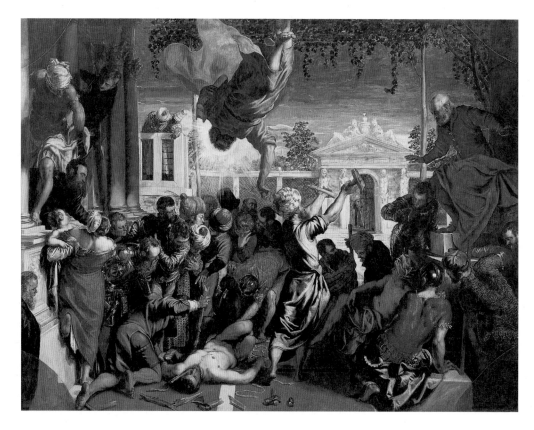

산 마르코의 스쿠올라 그란데에 있는 카피톨라레의 방을 위해서 티치아노가 그렸던 첫 번째 작품으로 1547년에 주문 받았던 것으로 추정된다. 작품의 소재는 『황금전설』에서 다루고 있다. 성 마르코는 프로방스의 한 기사가 데리고 있던 그리스도교 신앙을 가진 노예를 풀어주었다고 한다. 이 기사는 자신의 동의 없이 성인의 유물을 경배했다는 이유로 노예의 다리를 부러트렸다. 이 작품은 동시대인들에게 놀라운 감동을 주었고 그 결과 틴토레토는 베네치아 미술에서 두각을 드러냈다. 고전적인 건축물을 배경으로 인물들이 그림 속에 배치되어 있으며 땅에 누워 있는 노예의 신체를 기준으로 두 그

룹의 인물들이 각각 대각선의 구도를 구성하며 이야기의 흐름과 전체적인 장면에 긴장감을 부여하고 있다. 이야기를 효과적으로 묘사하기 위해서 화가는 두 방향에서 비치는 빛을 연극적으로 구성하고 있다. 오른편에서 비쳐오는 빛은 전경의 인물들을 강조하며 위에서 비치는 빛은 작품의 배경이 되는 건축물을 강조하고 있다. 두 종류의 빛은 화면 안 이야기에 마치 드라마와 같은 생동감을 부여하는 요소로 활용되었고 감상자로 하여금 이야기에 집중하도록 만들어 준다. 화가는 이 기적이 눈앞에서 펼쳐지는 것처럼 쉽게 인식할 수 있도록 만들어주면서 작품에 몰입하도록 이끌고 있다.

틴토레토

행정관 야코포 소란초 1550년경

캔버스에 유채
106×90cm
1812년 컬렉션에 포함

처음부터 틴토레토는 인물화를 쭉 그려왔으며 시간이 흘러 유명해지자 지속적으로 초상화에 대한 요청도 증가했다. 야코포 소란초(Jacopo Soranzo)는 이 그림에 기록되어 있는 것처럼 1522년 베네치아의 행정관으로 임명되었으며 의자에 앉아 있는 모습으로 묘사되어 있다. 이는 화가가 선호했던 방식으로 전통적인 초상화의 관례를 계승한 것으로 보인다. 공식적인 자세임에도 불구하고 남자의 얼굴은 생기가 넘친다. 오른편에서 비쳐오는 빛이 대상의 명암을 효과적으로 드러내며 동시에 나이든 피부와 수염, 흰 머리로 구성된 인물의 윤곽선을 강조한다. 매우 명료한 회화적인 언어, 즉 길고 빠른 붓터치에 바탕을 둔 회화적 표현은 매우 명확한 시각 언어로 섬세한 얼굴 표현과 손을 통해서 확인할 수 있다. 또한 토가(toga)에는 다마스크 풍의 문양이 장식되어 있다. 이 초상화는 데 수프라 관청에서 온 것으로 원래 반원형아치를 장식했던 작품이며, 인물의 어깨 너머로 확장되는 의상에서 확인할 수 있듯이 더 넓은 영역을 지닌 초상화였다. 하지만 이후 16세기 말 틴토레토와 그의 아들인 도메니코는 이 그림을 다시 건립한 관청의 새로운 방들에 적합하게 빈 부분을 다시 그렸다.

행정관의 생기 있는 시선은 시간의 흔적이 남아 있는 그의 얼굴과 대조를 이루고 있다. 이 초상화가 그의 고귀한 지위와 얼굴을 강조하고 있음에도 불구하고, 이 작품에는 죽음의 불편한 운명과 투쟁하는 시간에 대한 생각이 반영되어 있다.

캔버스에 유채
230×150cm
1937년 컬렉션에 포함

틴토레토

성 루이지, 성 조지와 공주 1552년경

말이 밟고 있는 용은 공주를 구원하는 구원자를 암시하고 있다. 여자아이의 자세는 몸을 돌려 성 조지를 향해 뒤편을 바라고 있으며 이는 당시 화가가 신체에 대한 묘사력이 몹시 뛰어남을 보여주는 실례이다.

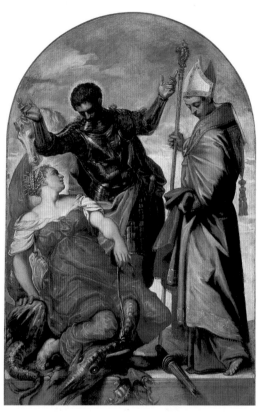

이 그림은 베네치아 리알토의 카메르렝기 팔라초의 마지스트라토 델 살레의 방을 위해서 제작되었다. 작품의 주문자는 법관이었던 조르조 베니에르(Giorgio Venier)와 알비세 포스카리니(Alvise Foscarini)였다. 이들은 1551년 11월 13일부터 1552년 5월 1일까지 일했고 전통을 따라 마지스트라토 델 살레에 봉헌 작품을 기증했다. 이 그림은 아치 형태로 제작되었는데 벽을 장식하고 있는 세 개의 아치에 배치될 예정이었기 때문이다. 용, 말과 더불어 이 작품에 묘사된 인물들은 마치 무대에 있는 배우들처럼 보인다. 이는 마치 연극의 앞 무대에서 벗어난 느낌을 만들어내는 성 조지의 부러진 창과

용의 머리와 앞다리, 꼬리가 만들어내는 공간적 효과에서 기인한다. 같은 방식으로 세 인물의 몸짓 역시 화면에서 양감을 강조하며 전체적인 구도를 만들어낸다. 소란스러운 기사의 몸짓은 그림의 중앙에 배치되어 있으며 이 이미지는 말에 밟힌 용을 깔고 앉아 있는 용감한 여성의 모습—그녀를 성녀 마르게리타로 보기도 한다.—이 지닌 고요하고 정적인 몸짓과 대조를 이룬다. 반면 오른쪽의 성 루이지는 그림에서 고립되어 있는 것처럼 사색에 잠겨 있으며, 무거운 외투를 두르고 있어서 인물의 표정과 더불어 극적 효과를 만들어내고 있다.

티치아노

성모자 1560년경

캔버스에 유채
124×96cm
1981년 컬렉션에 포함

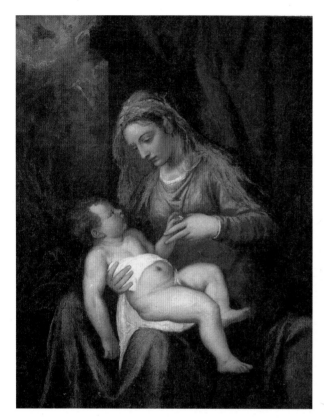

성모 마리아의 섬세한 이미지는 신성함을 의미하는 빛에 의해서 모습을 드러내고 있다. 그녀의 왼편에 있는 배경에서 예수를 잉태한 성모의 순결함을 상징하는 불타는 오크나무의 이미지가 빛에 대한 표현을 만들어내고 있다.

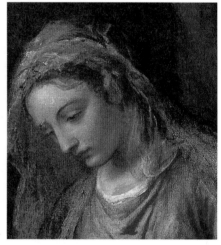

개인적인 봉헌물로 제작된 이 그림은 대부분의 미술사가들이 티치아노의 작품으로 해석한다. 하지만 몇몇 연구자들은 거기에 의구심을 가지고 있으며, 그의 잃어버린 원작의 모사본이라고 보기도 한다. 봉헌물로서 이 작품은 여러 점의 모사본들에 의해서 원작의 역사를 확인할 수 있었다. 그중에서 대표적인 작품은 1600년대 피에트로 다레(Pietro Daret)가 제작했던 목판화에서부터 파도바의 두오모의 사제실에 보관되어 있었던 파도바니노(Alessandro Padovanino)의 작품에 이르기까지 여러 점의 모작이 존재한다. 하지만 오늘날 적외선 사진과 방사선 사진을 통해서 겹쳐진 빠른 붓터치와 구도를 확인할 수 있었다. 이는 티치아노가 1550년대부터 1560년대까지 즐겨 사용했던 방식으로, 뮌헨의 알테 피나코테크에 보관되어 있는 〈성모자〉나 베네치아의 산 살바도르 교회에 있는 〈수태고지〉에서 유사점을 찾을 수 있다. 특히 마지막 작품과 비교하면 도상학적 공통점 이외에도 배경에 모세의 불타는 덤불과 연관된 불이 나 있는 풍경이 묘사된 공통점이 있다. 다양한 방식의 과학적인 작품 분석에 따라서 여러 종류의 반사사진들을 비교함에 따라 이 작품에서 성모를 그리기 위해서 참고했던 모델은 기도하는 막달레나의 스케치와 거의 흡사하다는 사실도 밝혀졌다.

캔버스에 유채
119×154cm
1900년 컬렉션에 포함

야코포 바사노

성 히에로니무스 1560년경

화가는 성 히에로니무스의 행동을 다루며 심리적인 감정을 동시대의 느낌에 맞게 표현해내고 있다. 마치 그의 가슴을 치는 순간을 더 늦추려는 것처럼 성인은 허리 뒤편에 피 묻은 돌을 쥐고 있다.

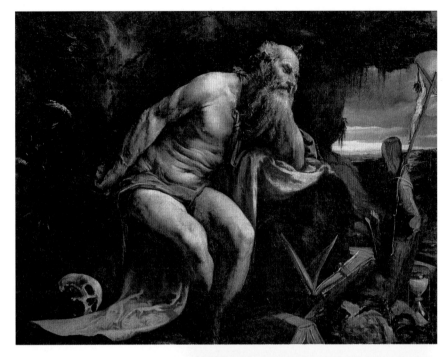

이 그림은 바사노의 작품 중에서 가장 뛰어난 것으로 평가를 받고 있으며 전통적인 도상에 따라 동굴의 내부에서 명상하고 있는 성 히에로니무스의 모습을 다루고 있다. 이 성인의 도상은 그 자체로도 매우 뛰어난 정물화의 풍경을 만들어낸다. 성인의 모습은 매우 사실적이며 신체적인 고통에 대한 표현과 색채는 독일의 전통과 연관되어 있는 것으로 보인다. 반대로 현실의 여러 가지 유혹에서 벗어나기 위한 장소로 선택한 야생의 자연과 성 히에로니무스의 조화는 조반니 벨리니의 작품에서 영향을 받은 것이다. 매우 강하지만 차가운 빛의 사용을 통해 늙은 주인공의 얼굴을 강조하고 있으며 그는 그리스도의 희생에 대한 명상에 빠져 있다. 팔에 묘사된 부풀어 오른 혈관이나 얼굴과 신체의 주름처럼 시간의 흔적들이 화가의 뛰어난 해부학적 지식을 드러내준

다. 그 결과 강렬한 남자의 이미지는 신체적으로나 감정적으로 통일성을 지니게 된다. 색채의 사용 역시 매우 흥미로운 부분이다. 그는 티치아노의 후기 시각 표현 언어에서 영향을 받았음에도 불구하고 매우 화려하고 풍부한 색채를 사용하고 있다.

틴토레토

성 마르코 시신의 도난 1562~1566년

캔버스에 유채
397×315cm
1920년 컬렉션에 포함

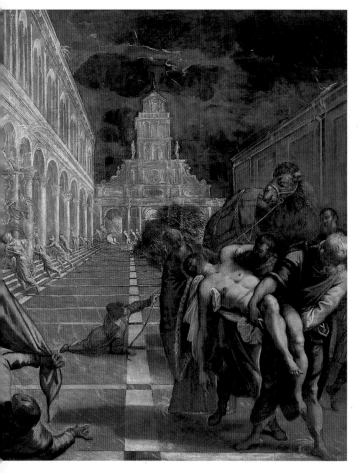

이 작품은 〈사라센인을 구하는 성 마르코〉와 함께 이곳에 보관되어 있었으며 〈성 마르코 육체의 발견〉은 밀라노의 브레라 미술관에 보관되어 있고 이 작품과 함께 스쿠올라 그란데의 카피톨라레 방을 위한 성 마르코의 삶에 대한 연작을 구성하고 있다. 이 작품은 당시 유명한 의사이자 스쿠올라의 책임자였던 토마소 랑고네(Tommaso Rangone)가 수도회의 동의를 얻어 틴토레토에게 주문했고 비용을 지불했다. 이 그림은 알렉산드리아에서 거주했던 기독교인들이 화형에 처해졌던 성 마르코의 유해를 가지고 도피하는 데 성공한 내용을 소재로 다루고 있다. 갑자기 불어 닥친 폭풍으로 인해서 불이 꺼지고 화형을 주도했던 이교도들이 도망치고 있는 모습이 보인다. 성 마르코의 어깨 뒤에서 성인의 머리를 받치고 있는 인물은 토마스 랑고네의 초상이다. 한편 예술가가 이야기를 설명하기 위해서 묘사한 공간은 현실의 공간이 아닌 주관적인 상상의 공간이다. 배경에 보이는 건축물은 아마도 건축가였던 산소비노가 산마르코 광장을 정비하기 위해서 기획했던 프로젝트를 참조한 것으로 보인다. 대비를 강조하기 위한 명도와 그림에도 불구하고 거리감이 느껴지는 원근법이 적용된 공간은 예상하지 못한 기적을 감상자에게 드러내며 이성보다 감정에 효율적으로 호소하고 있다.

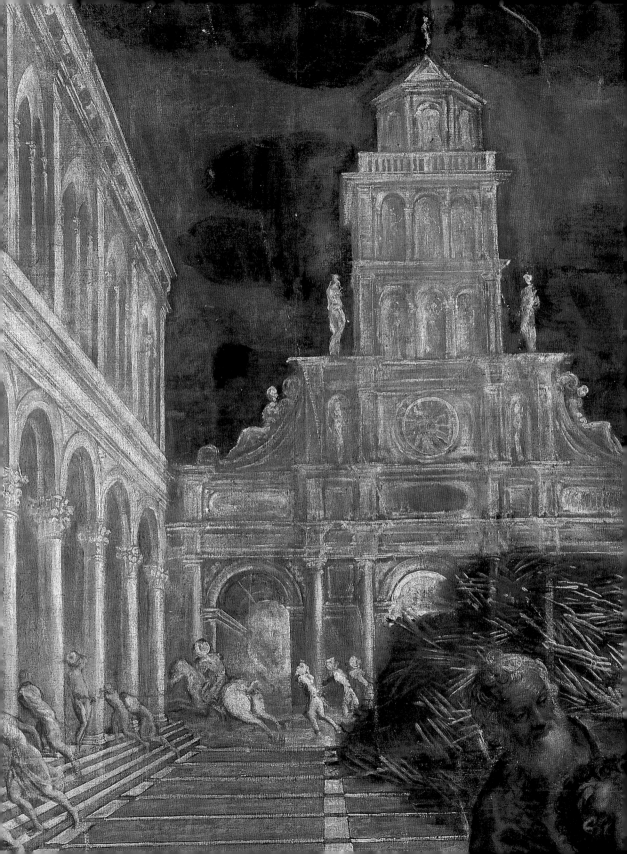

틴토레토

테소리에리의 성모 1567년경

캔버스에 유채
221×520cm
1883년 컬렉션에 포함

리알토 다리 근처에 있는 재무성이었던 카메를렝기 팔라초를 위해서 제작되었던 이 작품은 성 세바스티아노, 성 마르코, 성 테오도로, 교황의 재무관이던 미켈레 미사니, 로렌초 돌핀, 마리노 말리피에로들에 둘러싸인 성모자의 모습을 소재로 다루고 있다. 이들의 모습은 왼편 아래에 있는 대좌 위에 있는 문장들을 통해서 확인할 수 있다. 그리고 바로 아래 부분에 "만장일치로 상징을 합의했음 1566년"이라는 기록이 있다. 이 연도는 이들이 직무에 임명되었던 해로 추정되며, 말리피에로의 기록을 토대로 확인해 보았을 때 이 그림은 약 1년 후 완성된 것으로 보인다. 세 사람의 재무관들은 교회에 봉헌하기 위해서 이 작품을 주문했다. 전경에 성모가 우아하게 묘사되어 있으며 세 사람의 등 뒤편에서 현금을 담은 자루를 들고 오는 비서들이 묘사되어 있다. 배경을 구성하는 가벼운 풍경은 앞부분의 바닥 장식과 더불어 회화적 공간에 깊이를 부여하고 있다. 세 사람의 봉헌자들은 성인들의 안내를 받아 성모 마리아를 만나고 있다. 이 같은 재현의 방식은 당시 베네치아 회화에서 유행했던 것이지만 화가는 매우 독창적인 방식으로 이야기를 표현하는 데 성공했다. 이 그림에서 수사학적인 요소를 관찰하기는 어려우며, 각각의 비서를 동반한 세 명의 재무관들은 상념에 잠겨 조용히 성모를 접견하고 있다.

그림의 구도에서 단축법을 통해 묘사한 배경의 풍경은 고요하고 정적인 특징을 지닌다. 화가는 이 풍경을 그림의 구도에서 인간의 여러 가지 사건을 강조하기 위해서 사용하곤 했다.

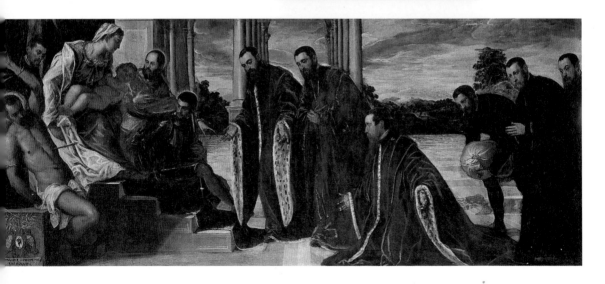

캔버스에 유채
170×137cm
1812년 컬렉션에 포함

파올로 베로네세

레판토 전투의 알레고리 1573년경

이 작품에 등장하는 성 베드로의 존재로 미루어 볼 때 피에트로 주스티아니 디 무라노가 주문해 교회에 봉헌했다는 가정이 가능하다. 그는 전쟁에 참여해야 했으며 전장에 나가기 전 그가 살고 있던 곳에서 가까운 교회에 그림을 봉헌했던 것으로 보인다.

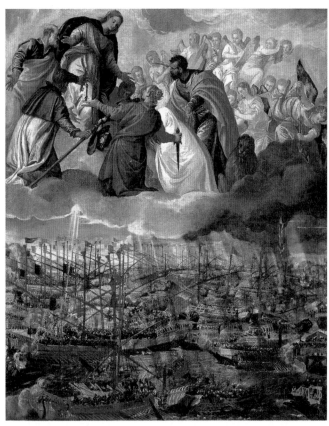

무라노에 있는 산 피에트로 마르티레 교회를 위해서 주문했던 이 그림은 아래 부분에 베네치아 공화국이 일원으로 참여했던 신성동맹과 터키 사이에서 벌어졌던 1571년의 전투 장면을 재현하고 있다. 그림에 묘사된 이 전투장면은 유명한 전쟁에 대해 기록된 경관 그림과 지도를 참조해서 그린 것으로 추정된다. 그림의 구도는 중간 부분에 배치된 구름을 경계로 나누어진다. 그림의 윗부분에는 성 마르코와 성 유스티나가 의인화된 베네치아의 모습을 성모 마리아에게 소개해주고 있다. 왼편에는 베네치아의 수호성인인 성 베드로와 성 로코의 모습이 보인다. 한편 천사들은 오른편에 배치되어 이 사건에 참여하고 있으며 불붙은 화살을 적들을 향해 쏘고 있다. 구름 아래에서부터 비치는 빛이 베네치아인들이 상륙하는 가운데 그들의 깃발을 비추고 있다. 이 그림을 주문했던 인물에 대해서는 다양한 가설이 나왔다. 일부 미술사가들은 이 그림을 전쟁이 일어났던 시기에 참전해서 함선을 지휘했던 온프레 주스티니안(Onfrè Giustinian)이 공식적으로 베네치아에 승전보를 전달하기 위한 소식을 가져오면서 주문했던 것으로 보고 있다.

파올로 베로네세

레비 가의 향연 1573년

캔버스에 유채
560×1309cm
1815년 컬렉션에 포함

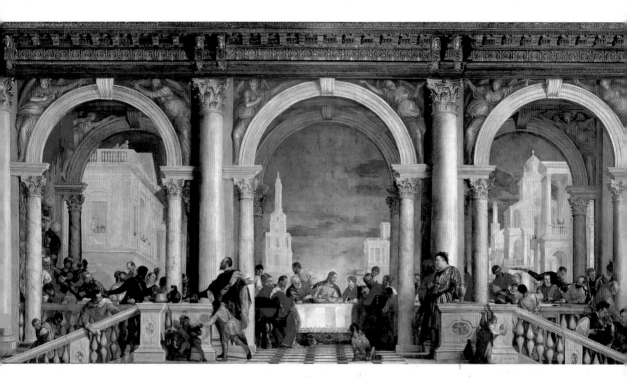

이 작품은 1571년 화재로 소실된 티치아노의 〈최후의 심판〉을 대체하여 성 요한과 성 바울 수도회의 식당을 장식하기 위해 제작되었다. 베로네세는 티치아노와 동일한 소재를 다루고 있으며, 팔라디오와 산소비노의 건축물에 영향을 받아 세 개의 아치가 포함된 건축적인 공간을 배경으로 활용했다. 그리스도와 사제들의 모습 외에도 그림 속에는 동시대의 의상을 입고 있는 다양한 인물들로 가득 채워져 있고 이들은 이 이야기와는 아무런 연관성을 지니지 않는다. 그가 선택한 자유로운 인물 배치는 곧이어 종교적 권위자들에 의해서 주목 받았다. 트리엔트 공의회 이후에 성화의 제작은 공의회의 기준에 맞게 제작되어야 했으나 베로네세는 이 기준에서 벗어나 있었기 때문에 이단이라는 의심을 받았고 결국 종교 재판소에서 그림 속에 등장하는 난쟁이와 광대, 독일인들과 다른 세속적인 인물들에 대해 해명해야 했다. 종교 재판소에서 작품의 세부 교정을 요구했을 때 화가는 소극적인 방식으로 표현의 자유를 주장했다. 베로네세는 그림의 제목을 수정하는 것에 그쳤으며 이 작품의 경우 왼쪽 계단 끝에 있는 기둥 윗부분에 루카 복음서의 구절(5, 29)에 영감을 받아 라틴어로 다음과 같이 적어 놓았을 뿐이다. "레비경이 커다란 향연을 열었다(Fece al Signore Levi un grande convito)."

왼편 큰 기둥 앞 계단 위에 우아한 의상을 입고 있는 인물은 전통적으로 베로네세라고 알려져 있었다. 이 남자는 손님을 맞이하기 위해서 팔을 벌리고 있는 모습으로 묘사되어 있기 때문에 집 주인이나 축제를 기획한 사람으로 추정된다.

항의를 받은 다른 이미지 중에는 두 사람의 무장한 독일인들이 있었다. 특히 이들은 "이단에 의해서 전염된" 독일의 상징처럼 매우 무거운 소재로 여겨졌다. 하지만 화가는 한 사람은 음식을 먹고 있고 다른 한 사람은 포도주를 마시고 있는 단순한 경비병들이라고 옹호했다. "내 생각에 큰 부자였던 주인이라면 당연히 그 정도의 하인들도 데리고 있어야 한다고 본다."

종교 재판에서 손에 앵무새를 들고 있는 광대의 존재에 대한 질문에 베로네세는 "단순히 장면을 장식하기 위해서" 그렸다고 해명했다. 그리고 그리스도와 사제들의 최후의 만찬에 대해서 설명하며 다음과 같은 말을 덧붙였다. "만약 그림을 그릴 수 있는 공간이 남는다면 나는 다른 인물들을 그리고 새로운 도안에 도전할 수밖에 없다."

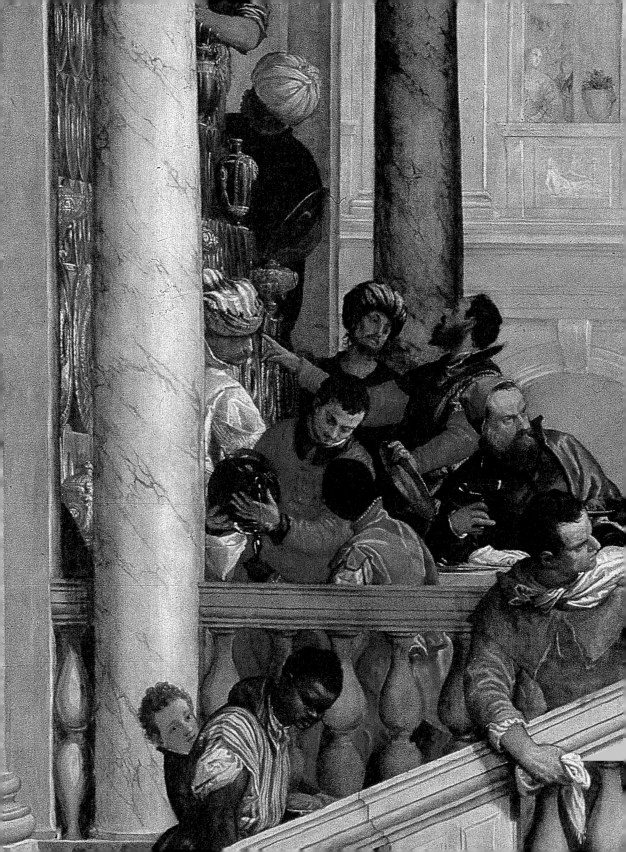

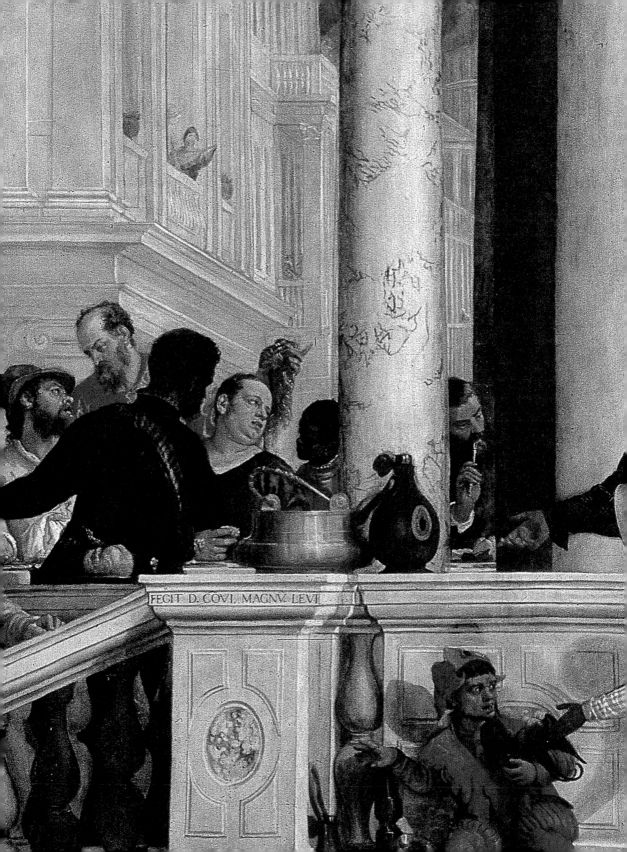

티치아노

피에타 1575~1576년

캔버스에 유채
353×347cm
1814년 컬렉션에 포함

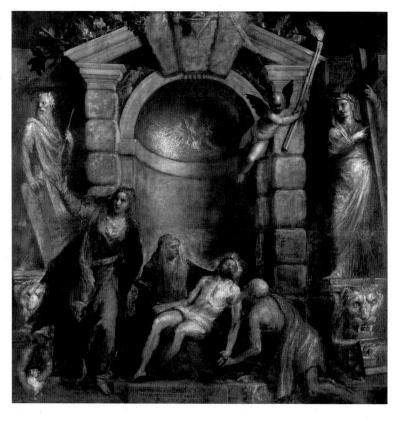

티치아노는 자신이 묻히기를 원했던 데이 프라리 교회의 측면에 있는 예배당을 위해서 이 그림을 그렸다. 1576년 그가 사랑했던 아들 오라치오를 빼앗아갔던 페스트는 그의 생명도 앗아갔다. 이후 작품은 야코포 팔마 일 조바네(Jacopo Palma il Giovane)의 소유가 되었고 그는 이 작품 중 횃불을 향해가는 천사와 팀파눔과 같은 그림의 일부를 완성했고 다음과 같은 문장을 써 넣었다. "티치아노가 완성하지 못했던 작품을 팔마가 존경심을 가지고 완성한 후 이 작품을 신에게 바치노라(Quod Titianus inchoatum reliquit Palma reverenter absolvit Deoq. dicavit opus)." 팔마가 죽은 후에 이 그림은 산탄젤로 교회에 전시되었고 교회가 문을 닫게 될 때까지 이곳에 보관되어 있다가 이후 교회가 기능을 상실하면서 미술관에 소장되었다. 이 작품은 매우 찬란한 화가의 자전적인 기록이며 자신과 아들이 페스트의 위험에서 벗어나길 위한 염원이 담긴 봉헌물이었다. 그렇기 때문에 이 그림은 죽음, 희생, 부활에 대한 이야기를 다루고 있다. 티치아노는 노년에 자신만의 독창적인 회화 언어를 발전시켜나가면서 걸작을 완성했다. 그는 붓의 터치를 겹치는 기법을 이용했으며, 손가락 끝을 이용해 풍부한 색채와 세부를 그려나갔다. 그림의 구도 안에서 재료의 물질적인 요소들을 지우고 극적이고 강렬한 외형을 부각시켰다.

모자이크의 묘사 부분은 조반니 벨리니의 작품들에 대한 존경심이 포함되어 있다. 이곳에는 펠리칸이 묘사되어 있는데 이는 그리스도 희생의 영원함을 상징하는 요소이다. 작은 새들을 먹이기 위해서 가슴을 다친 새의 이미지는 십자가에서 인간을 위해 피를 흘렸던 그리스도의 삶과 겹쳐진다.

나이든 노인 이외에도 티치아노는 아들인 오라치오의 모습도 그림의 오른쪽 봉헌물로서 석판에 묘사했다. 화가는 참회를 통한 구원을 강조하기 위해서 성모의 모습 앞에 무릎을 꿇고 있다. 은총을 받기를 위한 봉헌물임에도 불구하고 페스트는 처음에는 아들을, 다음에는 아버지의 삶을 빼앗아갔다.

성모 앞에 무릎을 꿇고 있는 반나체의 노인이 그리스도의 팔을 받치고 있으며 이 인물은 종종 주세페 다리마테아, 성 히에로니무스, 성 니코데모, 성 지오베로 분석되었지만 사실 화가의 자화상이다. 그는 이미 나이든 노인의 모습을 하고 있고 매우 피곤해 보인다. 티치아노는 자신의 무덤을 위한 이 작품의 봉헌적 성격을 강조하고 있다.

파올로 베로네세
성녀 카테리나의 혼인 1575년경

캔버스에 유채
377×241cm
1918년 컬렉션에 포함

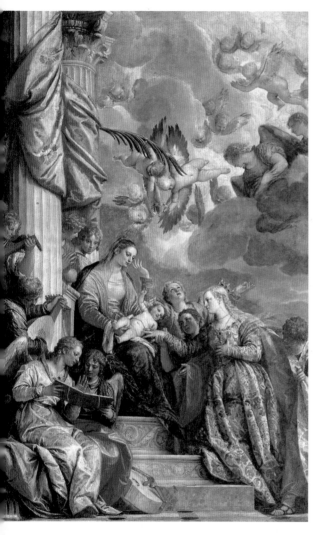

전형적인 화가의 습관 중의 하나는 빛이 다양한 방식으로 반사되는 풍부한 색채의 사용과 다채로운 색조로 이는 반종교개혁의 교육적인 의미를 강조하기 위한 성인의 형상과 이야기를 담은 회화 작품들과는 거리가 있다.

예술가이면서 비평가였던 산소비노는 산타 카테리나 교회의 주 제단화로 제작된 〈성녀 카테리나의 혼인〉을 가장 뛰어난 작품 중의 하나로 여겼다. 또한 이 작품은 1582년 아고스티노 카라치(Agostino Carracci)가 판화로 제작하면서 유명해졌다. 그 결과 동시대인들로부터 매우 놀라운 성공을 거두었으며, 1660년에 베네치아에서 출판되었던 『회화 입문서』 같은 예술에 대한 글과 작가들을 소개했던 마르코 보스키니(Marco Boschini)의 시(詩)를 통해서 이러한 사실을 알 수 있다. 이 글에서 그는 베로네세가 "순수하고 완벽한 다이아몬드보다 더 빛날 만큼 금, 진주, 루비, 호박, 에메랄드와 같은 보석을 갈아서 그린 것 같은 효과"를 만들어내고 있다고 쓰고 있다. 이 그림은 베로네세의 작품 중에서 화가가 시도했던 회화적인 표현 방식들을 모두 관찰할 수 있을 만큼 조화롭게 적용되어 있는 유일한 작품으로 알려져 있다. 이 종교적인 이야기는 성녀 카테리나가 당시의 귀족들과 음악을 연주하는 천사들에 의해 둘러싸인 16세기의 축제 장면을 묘사하고 있으며 성녀의 모습은 종교적인 이미지라기보다

마치 베네치아의 전형적인 귀부인처럼 묘사되어 있다. 1980년대에 진행되었던 복원의 결과로 사료에서 언급하는 매우 뛰어난 색채의 표현을 다시 확인할 수 있게 되었으며 이 작품의 일부 금색은 17세기 말에 덧칠된 부분이라는 것이 밝혀졌다.

캔버스에 유채
271×541cm
1812년 컬렉션에 포함

파올로 베로네세

수태고지 1578년

방사선 분석을 통해 팀파눔 부분에 십자가가 일부 그려졌었다는 사실을 확인할 수 있었다. 그런 점에서 여기에 부서진 조각상의 이미지는 아마도 '믿음'이 의인화된 도상이었다고 추정되며 양편에는 구약과 신약의 이미지가 배치되어 있다.

이 그림은 메르칸티 스쿠올라에서 유래했다. 이 건축물은 당시에 마르치아나 도서관에 있던 공방에서 단색조로 제작한 연민과 신앙의 두 가지 도상으로 장식된 마돈나 델 오르토 교회 옆에 있었다. 중앙에 있는 아치의 팀파

눔 아래 십자가를 축복하는 손이 묘사된 학교의 문장이 걸려 있었다. 반대로 기둥의 주두에는 발주자인 카다브라초(Cadabrazzo)와 코토니(Cottoni) 가문의 문장이 걸려 있다. 팀파눔에 배치되어 있는 조각과 같은 다양한 요소들이 이 작품이 윗부분을 장식하기 위해서 그려졌다는 사실을 알려주고 있다. 성령이 묘사되어 있는 구름 아래를 적외선 사진으로 분석한 결과 주두가 그려져 있었다는 사실을 알 수 있었고 왼편에 있는 다른 주두로 아치가 이어졌다는 사실도 확인할 수 있었다. 당시의 축제와 의례를 위해서 활용했던 연극적 공간 배치를 통해 그림의 구도가 묘사되어 있으며 이 작품의 원경에 보이는 작은 신전은 1578년 팔라디오 스스로 완성했던 비첸자의 산타 마리아 누오바 교회를 참조했던 것으로 보인다.

도메니코 페티

명상 1618년경

캔버스에 유채
179×140cm
1838년 컬렉션에 포함

이 작품은 도메니코 페티의 경력에서 매우 중요한 역할을 했던 것으로 이후 공방과 서명이 포함된 여러 점의 모사본이 그려졌다. 이 복잡한 도상은 1514년 제작된 뒤러의 〈멜랑콜리아〉에서 영향을 받은 것으로 중세시대에 신체를 해석하는 4체액설과 연관되어 있다. 수많은 예술가들이 독일의 거장이 제작한 판화의 알레고리를 참조했다. 개는 충성의 상징이며 행성과 컴퍼스는 '우울함'을 지닌 인간의 전형적인 이성과 지성을 상징하는 물건이다. 이와 더불어 이 작품 속에는 지혜를 의미하는 여러 가지 도구들이 포함되어 있다. 천구의 모델과 책들, 그리고 예술을 상징하는 여러 물건들, 예를 들어 붓과 회화의 팔레트와 조각상들과 목공용 대패가 함께 묘사되어 있다. 반대로 해골은 바니타스(허영_역주)의 상징이며 과학과 예술의 불멸성과 비교해볼 때 지상의 사물들이 시간의 흐름에 따라 변화하는 모습에 대한 관조로 이끌어준다. 물론 베로네세는 성 바울의 코린트인에게 보낸 편지(7, 10)에서 영향을 받았고 기독교인이 지닌 부활을 위한 참회의 슬픔을 같이 표현하고 있다. 여인의 머리 윗부분에 있는 포도 덩굴은 사라져 가는 세계에 대한 슬픔을 강조하고 있으며 그림의 아래 부분에 위치한 뛰어난 정물화를 상기시키는 요소이다.

베르나르도 스트로치

시모네 가의 향연 1635~1640년

캔버스에 유채
257×737cm
1911년 컬렉션에 포함

이 그림은 제노바의 고를레리 팔라초의 예배당에서 유래한 것으로 원래 산타 마리아인 파시오네 수녀원의 면회실을 위해 제작되었다. 화가가 베네치아에 오기 위해서 제노바를 떠나기 얼마 전에 그렸던 작품으로 화가에게 중요한 의미를 지니고 있었고, 이후에 그는 베네치아에서 남은 삶을 살아갔다. 그림은 바리세이인 시모네가 그리스도에게 저녁을 대접하는 내용으로 이곳에서 막달레나는 메시아의 다리에서 눈물을 흘리며 참회한다. 그리고 자신의 머리카락을 말리고 향유로 가다듬는다. 시모네는 놀라서 자리에서 일어나 고요한 몸짓으로 있지만 그리스도는 자신의 죄악에서 여인의 죄를 구원하고 방어해주고 있는 장면이 담겨 있다. 이 이야기는 파올로 베로네세의 유명한 만찬에 대한 그림을 떠오르게 만들며 동시대의 문화적 맥락을 잘 표현하고 있다. 즉, 성스러운 장면은 당대의 일상적인 요소를 지닌 물건들로 장식되어 있다. 예를 들어 이 작품에 묘사되어 있는 하인들의 모습은 이 사건의 시대배경을 알아채지 못할 정도로 당시의 모습에 따라 그려져 있다. 화가는 매우 주의 깊게 인물들의 모습을 실제로 관찰하는 것처럼 효과적으로 그렸다. 스트로치는 바로크시대의 회화적 언어를 발전시키면서 카라바조 화풍의 특징을 잘 포착해서 표현하고 있으며 색채를 다루는 뛰어난 능력을 보여주고 있다. 그는 루벤스를 통해서 색채의 표현을 배웠으며 베네치아에서 노년을 보내면서 그렸던 작품들에서 섬세한 색채의 표현을 관찰할 수 있다. 개와 대비를 이루는 고양이는 대립과 적대감의 상징이다. 이런 도상은 종종 '최후의 심판' 같은 종교화의 여러 도상에 등장한다.

이 작품에서 화가는 동물들을 그림의 중심 구도에서 주변에 배치하고 있으며 이를 통해서 이 작품의 일상성을 강조하고 있다.

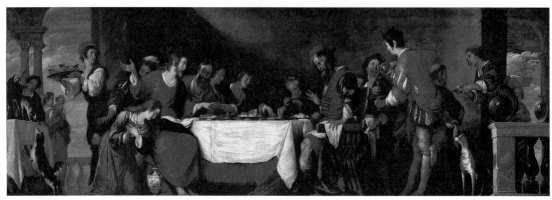

캔버스에 유채
195×257cm
1910년 컬렉션에 포함

루카 조르다노

성 베드로의 십자가형 1659~1660년

인물들의 배경으로 사용된 빛나는 대기의 분위기는 마치 수채물감으로 단색을 칠한 것처럼 빠른 붓터치를 통해 균일하게 표현되어 있으며 간혹 등장하는 강한 붓터치가 금색으로 빛나는 빛의 덩어리를 구획하듯이 보인다.

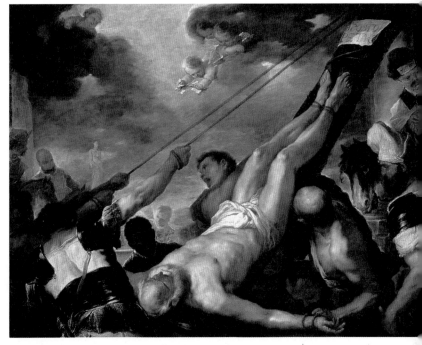

루카 조르다노는 1600년대 말 유럽의 여러 궁정을 다니면서 여행했고 그때마다 많은 화가들의 양식을 관찰하며 고유의 절충적인 회화적 기법을 발전시켰다. 루카 조르다노가 여행하던 중에 화가 주세페 데 리베라(Juseper de Ribera, 일명 Lo Spagnoletto)에 관심을 가지고 관찰했는데, 그는 피에트로 다 코르토나(Pietro da Cortona)의 장식적인 취향을 발전시키는 동시에 플랑드르 지방에서 활동하던 화가들의 색채에 대한 전통에도 관심을 기울이는 화가였다. 이 작품은 성 베드로의 순교를 보여준다. 특히 군인들은 그를 거꾸로 뒤집어진 십자가에 매달기 위해 매우 힘들어하며 성인의 육체를 고정시키고 있다. 군인들의 힘든 표정들이 긴장감을 불러일으키며 성인의 긴장된 근육들이 고통을 강조하면서 두드러지게 표현되어 있다. 그림의 구도는 매우 가까운 장면을 포착하고 있으며 십자가가 만들어내는 두 개의 대각선을 기준으로 전경의 군인들의 어깨가 묘사되어 있어 사건에서 일어나는 행위들을 극적으로 강조하고 표현하는 데 성공하고 있다. 그림의 구도는 수증기가 자욱한 것 같은 강렬한 빛을 통해서 강조되고 있으며 그 안에서 인물들과 사물들은 마치 사물성을 잃은 것처럼 보인다. 오히려 금색조를 띤 물질들은 내면의 빛을 비치는 것처럼 표현되어 있다. 대기의 떨림은 이미지의 외곽을 통합시키고 양감의 구성을 무너트리며 이후 1700년대의 새로운 회화 언어로 발전하게 된다. 그림의 오른쪽 아래 부분에 "루카 조르다노 피렌체의 화가 1692(l. giordano f. 1692)"라는 서명이 남아 있으며 이를 토대로 보았을 때 이 작품의 제작연대를 1660년대 말기로 추정해볼 수 있다.

프란체스코 마페이

메두사의 목을 자른 페르세우스 1660년경

캔버스에 유채
130×160cm
1968년 컬렉션에 포함

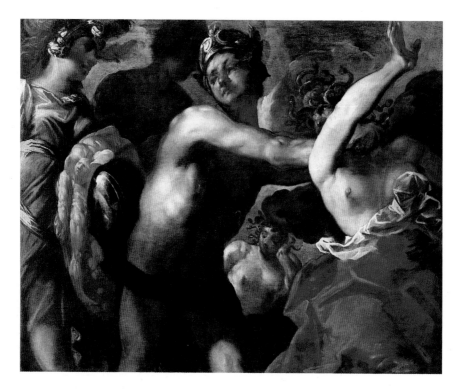

이 그림은 〈키르케와 율리시즈〉로 알려진 다른 작품과 쌍을 이룬다. 원래는 미국의 개인 컬렉션에 포함되어 있었지만 베네치아 회화를 폭넓게 조명하려는 이탈리아 정부가 이 작품을 구입했다. 이와 관련해서 아카데미아 미술관은 이미 여러 번 그 의도를 세부적으로 기록하고 있다. 이 그림은 오비디우스의 『변신 이야기』에 실려 있는 소재로 페르세우스가 잔혹한 메두사의 머리를 베고 있는 장면을 묘사하고 있다. 메두사의 머리카락에 있는 뱀은 시선을 통해 상대를 바위로 만들어버리는 능력을 가지고 있다. 영웅의 어깨 너머로 여러 신들이 페르세우스를 돕고 있는 모습이 보인다. 머큐리 앞에 있는 미네르바는 방패로 잔혹한 괴물의 얼굴을 보여주면서 페르세우스에게 도움을 주고 있다. 페르세우스의 몸짓은 화가가 오랜 기간 효과적으로 감정을 표현하기 위해서 연구했던 해부학적 지식을 드러내주며 빛을 효율적으로 사용해 인물들에 적용된 명암은 마치 그림이 정지된 것처럼 전체적인 긴장감을 고양시키고 있다. 또한 빠른 붓터치는 인물들의 표정을 강조하며 그림에 생동감을 부여한다. 붉은색이나 황금빛이 감도는 노란색에서 관찰할 수 있는 것처럼 그가 신중하게 선택해 사용한 부드러운 붓터치와 진한 물감의 농도는 마페이의 뛰어난 색채 감각을 보여주는 요소이다. 베네치아의 화가는 베로네세와 틴토레토의 방법에 따라 동세를 표현했고 새로운 방식, 즉 전형적인 바로크 문화의 불안한 감정을 색채에 담아 새롭게 전통적인 소재를 해석했던 것이다.

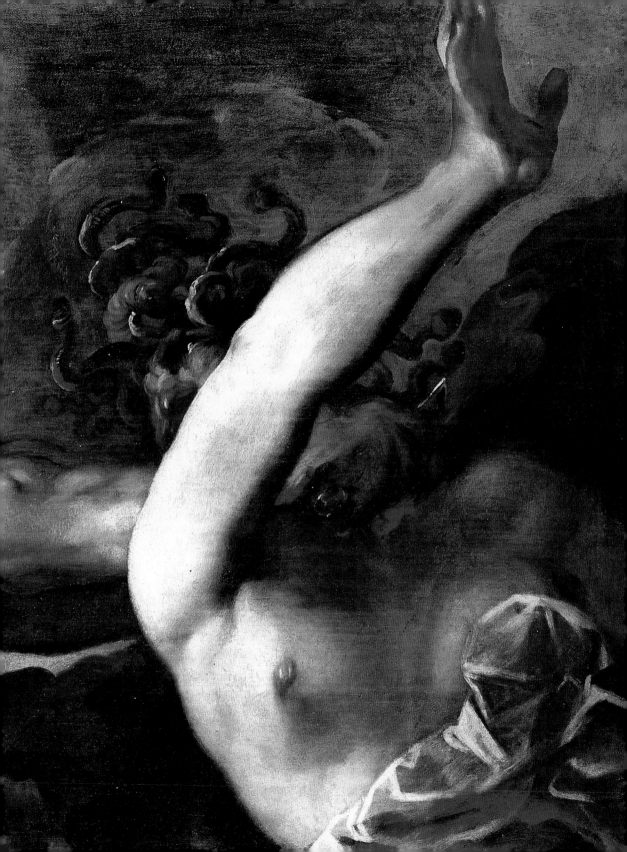

프라 갈가리오

조반니 바티스타 바일레티 백작의 초상 1710년경

캔버스에 유채
230×137cm
1912년 컬렉션에 포함

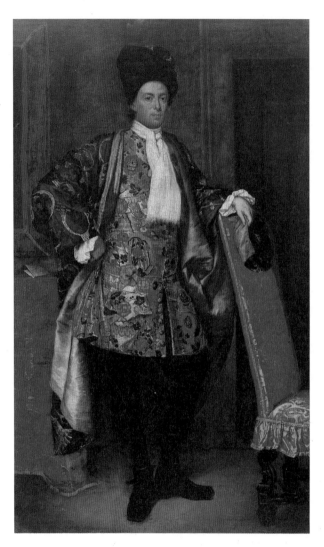

1700년대에 프라 갈가리오는 매우 뛰어난 지성인으로 알려져 있었고 그림의 주제와 관련해서 매우 놀라운 해석들을 적용했다. 그는 가볍고 경쾌하게 형상을 묘사한 당시 인물화의 흐름에서 많이 벗어나 있는 작품들을 남겼다. 화가는 서재에서 상념에 잠긴 조반니 바티스타 바일레티(Giovanni Battista Vailetti) 백작을 그렸고, 당시의 관습에 따라 의자에 기대어 서 있는 모습을 화가의 회화적 표현을 통해 묘사했다. 관람객의 관심을 끄는 부분은 다마스크의 녹색 천, 금색 장식, 그리고 꽃의 이미지가 패턴으로 찍혀 있는 당대 부유한 계급을 의미하는 의상에 대한 묘사로 마치 '귀중한 천들로 구성된 정물화'처럼 보인다. 그리고 이런 점은 인물이나 주변 환경에서 느낄 수 있는 검소함과 대조를 이루고 있다. 이 작품은 화가가 그렸던 얼마 되지 않는 인물화로 그는 사실의 관찰에 바탕을 둔 작품을 제작했으며 인물의 성격을 충실하게 작품에 옮기기를 원했다. 이 작품에서 나타난 것처럼 자신감 넘치는 선과 다양한 색채의 표현은 당시의 문화적 상황에서 인물의 이미지를 완벽하게 묘사하는 성공적인 요인이었고, 그 결과 그는 유럽 미술품 수집가들 사이에서 매우 중요한 화가로 알려지게 되었다.

세바스티아노 리치

디아나와 칼리스토 1712~1716년

캔버스에 유채
64×76cm
1988년 컬렉션에 포함

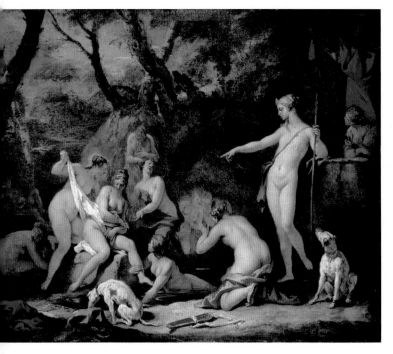

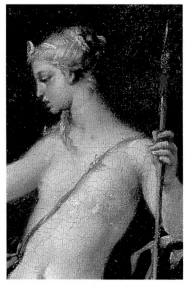

오비디우스의 『변신 이야기』에는 칼리스토의 신화가 설명되어 있다. 칼리스토는 사냥의 여신 디아나에게 순결의 서원을 했던 님프였지만 제우스의 유혹에 빠지게 된다. 힘든 사냥 이후에 디아나와 다른 님프들이 샘에서 목욕을 하기 위해서 옷을 벗는데, 칼리스토는 옷을 벗기를 주저한다. 다른 동료들이 억지로 옷을 벗기면서 임신한 사실이 드러났다. 그러자 디아나는 그녀에게 죽음을 선고하고, 제우스의 부인인 유노는 칼리스토를 불쌍히 여겨 곰으로 만들어 별자리를 장식하게 만들었다. 리치는 이 이야기 중에서 칼리스토의 임신 사실이 발각되는 순간을 다루고 있고 디아나 여신은 손가락으로 그녀를 가리키고 있다. 이 그림의 이야기는 신선한 공기가 머무는 숲을 배경으로 펼쳐지며 매우 빠른 필치를 사용해서 장난스럽게 여러 가지를 묘사한다. 가볍고 밝은 느낌을 자아내는 색조는 인물들의 모습을 묘사하고 있으며 이들이 걸치고 있는 옷들은 어두운 색조로 표현되어 있다. 극적인 이야기가 묘사되어 있음에도 불구하고 이 작품에서는 비극적인 요소를 거의 관찰할 수 없으며 오히려 에로틱한 모습을 강조하고 있다. 신고전주의 회화 작품에서 주로 사용하고 있는 빛의 처리처럼 이 그림에서도 빛의 처리는 작품의 구도에서 매우 중요한 역할을 하고 있다.

사냥의 여신인 디아나는 종종 사냥하는 젊은 여인의 모습으로 표현된다. 종종 로마시대의 튜닉을 입고 있으며 여기에서는 긴 창을 들고 있다. 그녀는 한두 마리의 사냥개들에게 둘러싸여 있고 머리카락은 반원을 이루어 달의 형태를 띠고 있어 그녀가 사냥의 여신뿐만 아니라 달의 여신이라는 사실도 알려주고 있다.

캔버스에 유채
136×198cm
1878년 컬렉션에 포함

마르코 리치

폭풍이 이는 풍경, 수도사들과 빨래하는 사람들 1715년경

풍경을 지배하는 정적이 빨래하는 두 여인 사이를 흐르는 가벼운 개울 소리로 깨어나고 있으며 그곳에 있는 두 여인은 막 스케치한 것처럼 묘사되어 있다. 아르카익시대의 인물처럼 시간의 흐름에서 벗어난 정적이 이들의 얼굴 표정에 담겨 있는 것처럼 보인다.

세바스티아노 리치의 조카였던 마르코 리치는 베네치아 회화에서 풍경화 전통에 새로운 변화를 부여한다. 화가는 시골의 농부와 같은 민속적인 장면들을 즐겨 그렸으며 푸생의 고전주의 전통에서 발전하고 있었던 이탈리아 중부 지방의 풍경과 대기 변화의 표현양식을 베네치아의 회화 언어로 구현하는 데 성공했다. 이 그림에서 리치는 티치아노의 스케치에서 영향을 받았음에도 불구하고 베네치아 시골의 실재 이미지를 표현하고 있으며 그가 태어났던 피아베 계곡의 자연 풍경을 다루고 있다. 전경에 배치된 나무들이 청명한 하늘을 반으로 나누며 그림의 구도를 지배하고 있다. 왼편에는 두 명의 여인이 빨래를 하고 있으며 중앙 부분에서 관찰할 수 있는 남자들은 그늘에서 쉬고 있다. 이들의 오른편으로 몇몇 수도사들이 중경의 도로를 걷고 있는 모습이 보이고 이들의 어깨 너머로 말을 타고 있는 다른 인물들이 지평선을 향해 나아간다. 멀리 산의 윤곽선은

대기의 원근법적 표현과 더불어 점차 희미하게 사라져 간다. 로코코에서 주로 표현하는 가벼운 대기와는 다른 정적이 머무르는 시골 마을의 전경을 다루면서 그는 자연에 대한 낭만주의 회화의 감정에 대한 표현을 선행하고 있다.

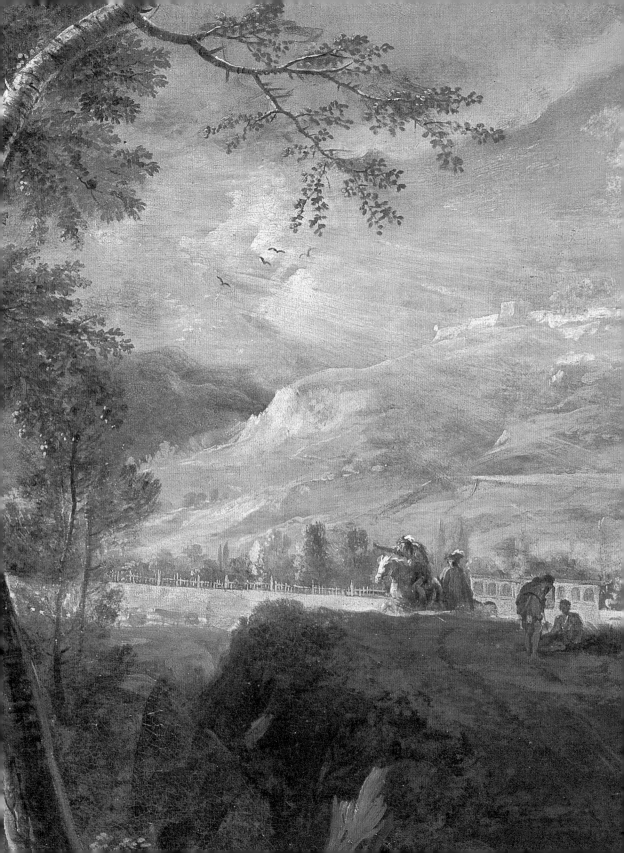

세바스티아노 리치

아스클레피우스의 꿈 1720년경

캔버스에 유채
78×97cm
1929년 컬렉션에 포함

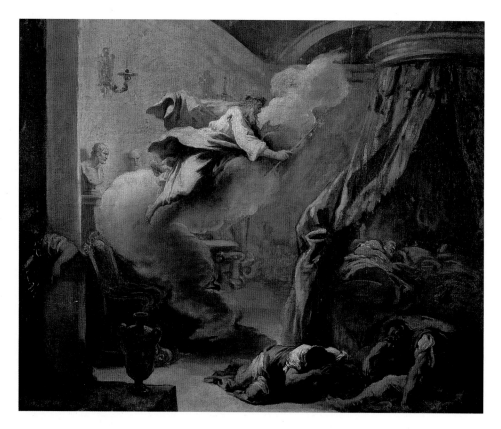

여행하는 화가였던 세바스티아노 리치의 작품들은 유년에 빈, 런던, 파리 등지에서 성장했던 화가의 국제적인 경험이 반영되어 있다. 혁신적인 화가였던 그는 17세기 어두운 배경을 가지고 극적이고 강조된 형태를 표현하는 테네브리즘(카라바조의 영향을 받아 발전한 어두운 배경에서 주제를 강조하는 방법, '만프레디즘'이라고도 알려져 있다._역주)을 넘어서기 위해 베로네세와 같은 화가를 참조해서 밝고 투명한 색채를 사용했다. 이 작품의 소재는 의학의 신인 아스클레피우스가 사치스러운 침대에 있는 인물의 꿈속에 현현하고 있는 것이다. 인물은 간결한 붓터치와 색채를 통해 표현되었으며 침대의 다리

부분에는 두 사람의 하인이 깊이 잠들어 있고 좌측에 보이는 세 번째 인물은 칼을 들고 문을 지키고 있다. 이 그림의 구도로 미루어 보아 그림의 소재는 그리스의 에피다우로스의 기록처럼 신이 꿈속에 등장하면서 병이 치유되었던 경험을 표현하고 있는 것으로 보인다. 방의 내부는 매우 값비싼 물건들과 촛대들, 그리고 벽을 따라 여러 인물의 초상들이 배치되어 있으며, 전경에는 의자와 로마시대의 화병이 보인다. 이러한 사물을 표현하기 위해서 화가는 매우 가볍고 빠른 붓의 필치를 통해 경쾌한 로코코 양식의 특징을 잘 표현했다.

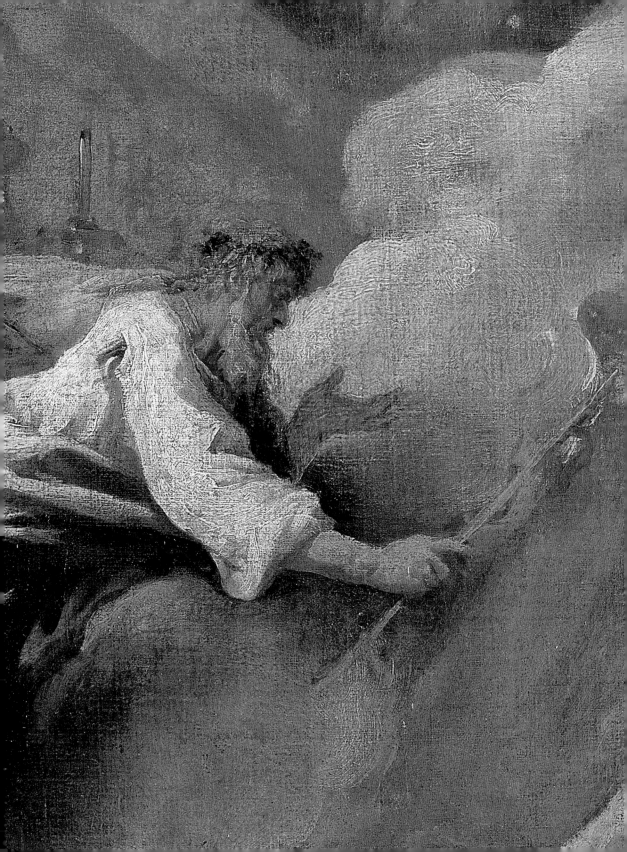

잠바티스타 티에폴로

에우로파의 납치 1720~1721년

캔버스에 유채
100×135cm
1898년 컬렉션에 포함

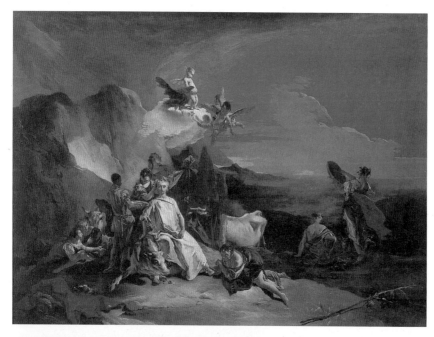

구름 위에 있는 독수리는 제우스의 존재를 명확하게 암시하고 있다. 독수리 옆에서 몇몇 큐피드가 즐겁게 놀고 있다. 이는 매우 인간적이고 더 사실적인 신화의 내용을 두고 아이러니한 감정을 만들어낸다.

이 그림은 아카데미에 남아 있는 〈디아나와 아테오네〉, 〈아폴로와 마르시아〉, 〈디아나와 칼리스토〉와 더불어 오비디우스의 『변신 이야기』를 소재로 다룬 네 점의 그림 연작에 포함되어 있었다. 이 작품들은 벨루노의 귀족이 소유한 팔라초를 위해서 그렸던 것으로 추정된다. 작품의 소재는 '에우로파'의 신화를 다룬 것으로 제우스는 그녀를 사랑해서 흰색 황소로 변신한 후 그녀를 크레타 섬으로 납치했고 세 명의 아이를 낳았다. 이 아이들의 이름은 미노세, 사르페도네, 라다만토였다. 티에폴로는 해변이 펼쳐진 아름다운 바다의 풍경을 배경으로 사용했다. 에우로파는 제우스가 변신한 소 위에 앉아 있으며 화장대가 있는 방에 앉아 있는 귀족 여성의 일상적인 모습을 하고 있고 옆에 시녀들과 유색 인종의 시종이 접시를 들고 있다. 이 작품은 회화적 공간의 새로운 개념을 발전시켰다. 바위에서 출발해 짙은 아치형으로 배열된 구름은 화면에 차가운 색채가 묘사된 공간을 만들어낸다. 문화적 기호로서의 이미지가 고정되어 있음에도 불구하고 그림의 구도는 색채와 명암 대비를 통해서 구성되며 색채는 세바스티아노 리치의 회화적 언어에 가까운 것으로 초기에 영향을 받은 피아체타의 '명암'을 강조한 양식에서 점차 멀어지고 있음을 보여주고 있다.

하늘색으로 염색한 종이 위에 파스텔
34×27cm
1888년 컬렉션에 포함

로살바 카리에라
부솔라를 든 여자아이의 초상 1725년

화가가 그린 아이는 프랑스 영사였던 르 블롱의 딸이었다. 카리에라는 이 그림에서 유년의 감정을 효율적으로 표현하고자 했다. 값비싼 의상에 목도리, 머리카락 사이로 보이는 분홍색 머리끈을 하고 있는 여자아이는 베네치아의 전통과자인 부솔라를 들고 있다.

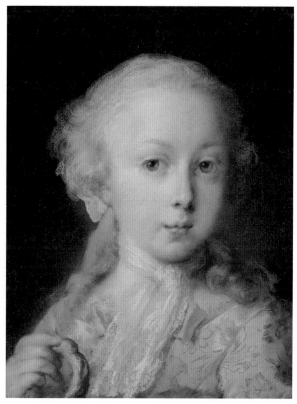

로살바 카리에라는 독창적인 파스텔 기법을 실험했고 유럽에서 초상화가로 명성을 떨치고 있었던 여류 화가였다. 이 그림에 등장하는 여자아이는 밀라노를 방문했던 프랑스 영사였던 몬시뇨르 르 블롱(Monsieur Le Blond)의 딸이었다. 화가는 일기의 1725년 5월 13일에 여자아이의 초상화를 그렸다는 사실을 기록했고, 같은 해 7월 22일에 "오늘 나는 프랑스의 대사에게 담배곽과 2제키니를 지불 받았다."는 기록을 남겼다. 이것은 아마도 이 그림에 대한 가격으로 추정된다. 화가는 다양한 색채를 겹쳐서 아이의 이미지를 표현했다. 화가가 선택한 짙은 푸른색 배경은 전체적으로 그림의 명도에 대한 기준이 된다. 수증기 혹은 연기가 자욱한 것처럼 보이는 색조 표현은 르 블롱의 딸이 가진 성격을 담기 위한 화가의 선택이었다. 화가는 인물의 두상만 다루는 것처럼 가까운 거리에서 그림을 그렸다. 여류 화가는 관찰자와 시선을 교환하며 미소를 띠고 있는 여자아이와 감정을 공유하며 그림을 그리고 싶어했던 것으로 보인다. 이런 방식의 초상화는 당시 아카데미에서 그리던 전형적인 초상화 양식에서 벗어난 새로운 시도였고 곧 놀라운 성공을 거두었으며 이후에 영국과 프랑스의 인물화에 중요한 영향을 끼쳤다.

잠바티스타 티에폴로

아기예수와 성 요셉, 성인들 1735년경

캔버스에 유채
210×114cm
1838년 컬렉션에 포함

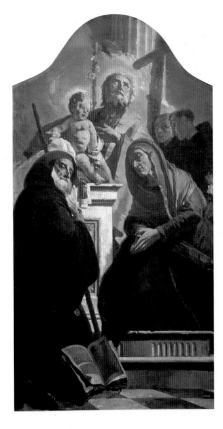

한 표정을 강조하고 있고 제물을 바치기 위한 제단은 다가올 그리스도의 수난을 암시한다. 빛은 생각에 잠겨 걱정스러운 표정을 하고 있는 인물의 모습을 드러내고, 이들의 반짝이는 눈동자는 감상자를 그림으로 끌어들인다. 인물들의 몸짓, 표정과 같은 세부적인 요소들은 그리스도에게 다가올 고통을 강조하는 요소이다. 티에폴로는 초조한 느낌을 자아내는 손짓처럼 인물의 몸짓을 통해 내면의 감정을 드러내고 시선의 교환을

성모 마리아의 뒤편에 묘사되어 있는 성 히에로니무스는 예루살렘의 성전에서 목자의 지팡이를 들고 있다. 반면 성 요셉이 들고 있는 꽃이 핀 지팡이는 성모와 결혼하게 될 젊은 요셉에 관한 신의 의지를 드러내고 있다.

파도바의 베네딕토회 수녀원에 소속된 성 프로스도치모 교회에 걸려 있던 이 그림에는 아기 예수, 성 요셉, 성 프란체스코, 성 안나, 성 안토니오, 성 피에트로 달칸타라가 묘사되어 있다. 이 그림은 그리스도의 아버지 성 요셉에게 바치는 봉헌물이다. 성모가 등장하지 않는 성 요셉의 도상은 반종교개혁 이후 유행했던 대표적인 소재로 특히 성녀 테레사는 스페인과 이탈리아에서 성 요셉에 대한 제의가 발전하는 데 기여했다. 오른편에서 비쳐오는 빛이 아기 예수의 순수

통해 그림의 감정을 효율적으로 고양시켰다. 이런 점들에서 우리는 티에폴로가 인물을 표현하는 데 매우 뛰어난 재능을 가지고 있었다는 사실을 알 수 있다. 한편 그림의 전체적인 느낌을 조율하는 따듯한 적갈색은 피아체타의 회화적 표현에서 영향받는 점을 알려준다. 전경에 위치한 두 성인의 의상에서 관찰할 수 있는 것처럼 빛과 색채를 효율적으로 활용해서 대상의 양감뿐만 아니라 무게감을 만들어내고 있다는 점 역시 화가로서 티에폴로의 뛰어난 능력을 보여준다.

캔버스에 유채
154×115cm
1887년 컬렉션에 포함

조반니 바티스타 피아체타

여자 점쟁이 1740년

피아체타는 로코코 미술의 장식적인 표현 방식과는 다른 작업을 했던 화가였다. 그는 볼로냐에서 '테네브리즘'을 실험하고 있었던 화가 주세페 마리아 크레스피(Giuseppe Maria Crespi)에게 회화를 배웠고, 양감을 강조하기 위해 명암이 만들어내는 효과에 관심을 가지고 있었다. 그러나 그는 1730년대 중반부터 테네브리즘에서 벗어나 밝은 색채의 효과에 관심을 가지며 자신만의 색채를 발전시켰다. 그리고 이런 점은 〈여자 점쟁이〉에서 볼 수 있다. 이 그림의 제목은 어깨 너머에 보이는 두 사람의 남성과 비밀스러운 이야기를 나누고 있는 여성의 행동에서 비롯되었다. 여자 점쟁이는 친절해보이지만 그렇다고 해서 남자들에게 별 관심을 가지고 있는 것처럼 보이지는 않는다. 이 그림을 그렸을

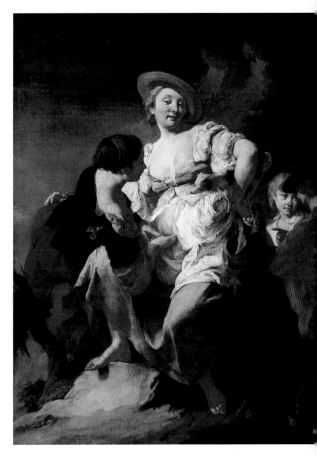

때 화가는 작가로서의 전성기를 맞이하고 있었다. 이 그림에서 보듯 그가 이야기를 효율적으로 표현하기 위해서 선택한 방법이 젊은 시절 그가 제작한 긴장감을 불러일으키는 극적인 색채의 대비가 아니라 다양하고 세밀한 색채의 묘사라는 점을 확인할 수 있다. 특히 이것은 반그늘에 묘사된 색채의 변화에서 잘 관찰할 수 있다. 또한 전경에 배치된 따뜻한 색조는 후경에 사용된 푸른색과 녹색이 만들어내는 배경과 함께 그림의 분위기를 주도하고 있다.

〈여자 점쟁이〉의 의미에 대해서는 여러 가지 해석이 시도되었다. 뒤편에 묘사된 두 젊은이 중 한 사람이 앞부분에 묘사된 여인과 사랑에 빠지는 내용이라는 해석과 앞의 여인이 창녀의 의상을 입고 있는 것으로 보아서 베네치아의 부패상을 암시하는 것이라고 해석하는 경우도 있다.

베르나르도 벨로토

멘디칸티 운하와 성 마르코 스쿠올라 1740년경

캔버스에 유채
41×59cm
1856년 컬렉션에 포함

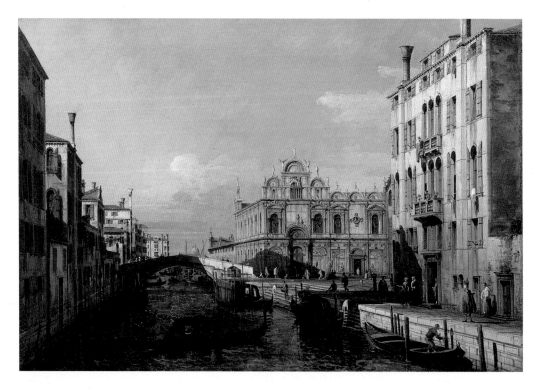

국제적인 명성을 가지고 있는 화가였던 베르나르도 벨로토는 카날레토의 조카로 베네치아에서 시작해 유럽의 주요 궁정의 경관 화가로 활동했다. 초기 작품을 그릴 때부터 화가는 도시의 건축물들이 구성하고 있는 경관에 관심을 가졌고 밝은 빛으로 가득 채워진 현실의 모습을 다루는 것을 좋아했다. 그는 카날레토의 제자였으며 스승의 가르침을 충실하게 받아들여서 작품을 했기 때문에 그의 초기작과 카날레토의 작품을 구분하는 것은 쉽지 않다. 이 작품의 경우도 삼촌인 카날레토의 작품으로 알려졌었다. 그러나 이미 이 작품에서 벨로토가 발전시켜 나갈 회화 언어의 전형적인 특징을 발견할 수 있다. 그는 대기의 빛을 표현하는 데 능숙했으며 인물들의 움직임을 잘 포착했을 뿐만 아니라 명백한 내용을 다루면서도 건축물과 기념 조형물을 상세하게 복사하는 것을 좋아했다. 그리고 매우 차가운 색조를 사용해서 크리스탈처럼 생생한 이미지를 만들어냈다. 화면에서 일상적인 에르베 다리의 전경은 존 러스킨(John Ruskin)이 베네치아의 화가와 경쟁하면서 동일한 풍경을 그리려는 의도를 가지고 있다고 시사했던 장면이다.

피에트로 롱기

춤 교습 1740~1750년

캔버스에 유채
60×49cm
1838년 컬렉션에 포함

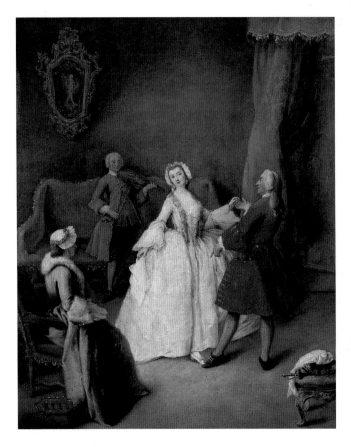

젊은 여인이 선생님의 명료한 가르침을 따라서 자신 있고 우아하게 몸을 움직이고 있다. 여인의 자신감 넘치는 손의 움직임과 비단천으로 제작된 하늘거리는 의상은 당대 여성에게 사랑을 요청하는 신사들의 문화가 반영된 것이다.

현실을 날카롭게 관찰했던 피에트로 롱기는 베네치아 사회의 일상적인 삶에 유머를 가미한 작은 크기의 작품들을 그렸다. 그의 작품은 호가스(William Hogarth)가 보여준 아이러니한 장면들과 달리 상류층의 몰락에 따른 우울한 쇠퇴에 대한 감정이 담겨 있다. 그림에서는 젊은 여인들에 대한 당대의 교육 방침을 보여주며 여자아이와 무용 교사가 만들어내는 긴장감과 리듬에 초점이 맞춰져 있다. 또한 주요 인물들과 다른 한편에서 춤교습 장면을 관찰하는 여인에 의해서 그림의 구도가 만들어진다. 롱기는 초기 작품들에서부터 매우 뛰어난 재능을 보여주었다. 생동감 넘치는 색채와 주의 깊게 환경을 관찰한 후 작은 크기로 그리는 작품들을 통해 이미 당대에 매우 유명한 예술가가 되었다. 특히 샤를 요셉 플리파트(Charles-Joseph Flipart)의 인쇄본은 롱기를 유명하게 만들었으며, 인쇄본과 원작을 비교해보면 인쇄본에는 바이올린 연주자가 빠져 있었다. 이로 인해서 뮌헨의 알테 피나코테크에 소장되어 있는 주세페 마리아 크레스피 혹은 조반니 안토니오 과르디가 그린 것으로 추정되는 〈춤 교습〉의 참고 작품이 롱기의 작품이라는 사실을 확인할 수 있다.

캔버스에 유채
55×83cm
1903년 컬렉션에 포함

미켈레 마리에스키

고딕 건축물과 오벨리스크가 있는 카프리초 1741년경

가벼운 빛이 점으로 표현된 대기는 화가가 연극 무대를 설치하는 작업에서 배웠던 경험이 반영된 회화적 표현이다. 생동감 넘치는 회화적 표현이 돋보이며 이 때문에 처음에는 조반니 안토니오 과르디의 그림이라고 생각하기도 했다.

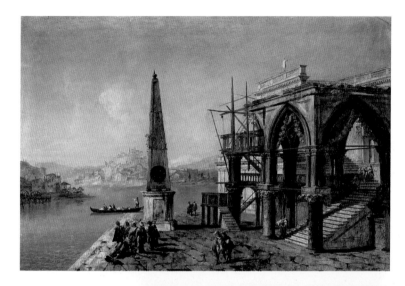

미켈레 마리에스키는 경관화가로서 활동하기도 했지만 동시에 무대 연출가이자 축제 기획자였으며 독일에서도 활동했던 경력을 가지고 있다. 이 작품은 매우 큰 성공을 거두었고 그 결과 수차례 모사되었으며 다양한 방식으로 변형되기도 했다. 이 그림에는 오벨리스크가 있으며 오른쪽에는 르네상스 건축물의 형태를 위해 철거되는 고딕 건축물의 모습이 보인다. 배경에 보이는 것은 호수로 추정되며 멀리 보이는 마을은 가벼운 붓의 터치와 색채를 사용해서 표현하고 있어서 대기에 섞여 녹아내리는 것처럼 보인다. 그리고 그림의 일부에서 '과르데스케'(화가의 작품을 해석하고 발전시켰던 프란체스코 과르디의 방식이라는 단어_역주)라고 알려진 점들을 사용한 빛의 표현을 관찰할 수 있다. 베네치아의 화가는 원근법이 적용된 실제 풍경을 담은 경관화나 같은 소재의 판화만 제작했던 것이 아니라 환상에 바탕을 둔 공상화 즉 '카프리초'도 그렸다. 이 경우에 바위라든지 고대의 건축물, 오래된 다리, 그리고 다양한 배들은 현실에서 관찰한 이미지들을 활용해서 새로운 공간 안에 구성하곤 했다. 카날레토의 전통에서 마리에스키는 점차 자신만의 작품세계를 발전시켜 나갔으며 이는 깊이 있는 '픽토리시즘'(회화보다 더 회화 같은 효과를 반영한 작품 경향_역주)으로 알려져 있다. 이 작품에서 다루었던 것은 실제 보았던 것들의 구성이 아닌 환상에 바탕을 둔 장면으로 이후에 프란체스코 과르디에 의해서 재해석될 '공상화'의 방향을 가늠해볼 수 있도록 만들어준다.

피에트로 롱기

재단사 1742~1743년

캔버스에 유채
60×49cm
1838년 컬렉션에 포함

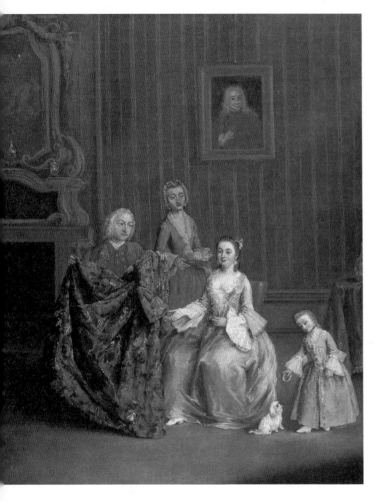

이 그림이 미술관에 도착했을 때 '재단사가 가져온 새 옷을 고르는 여주인'이라는 일반적인 제목이 붙어 있었다. 그러나 이후 여러 미술사가의 연구를 통해서 이 그림이 일종의 집단 초상화라는 사실이 밝혀지게 되었다. 특히 그림 속에 묘사되어 있는 벽에 걸린 초상화의 주인공이 니콜로 베니에르(Nicolò Venier)라는 사실이 확인되면서 그림의 인물들에 대한 분석이 이루어졌다. 이 그림에 등장하는 여자는 베니에르의 처제였던 사마리타나 돌핀(Samaritana Dolfin)이고 그 옆에서 강아지와 놀고 있는 여자 아이는 그녀의 딸인 마리아(Maria)로 추정된다. 이 그림이 제작된 시기에 마리아는 약 다섯 살에서 여섯 살 사이였다. 롱기가 그렸던 여러 작품과 같이 이 작품에서도 베네치아의 귀족 여인의 일상을 세밀하게 묘사했기 때문에 당대의 문화를 이해할 수 있는 사료로서 가치를 가지고 있다. 화가는 작품들을 통해서 당시 귀족 여인의 음악, 노래, 무용, 지리에 관한 수업처럼 상류층의 문화를 흥미롭게 묘사했다. 또한 이 작품에서처럼 귀족 부인이 천이나 새로운 의상을 구입하는 사치품을 둘러싼 이야기를 제공하기도 한다. 이 그림에서 화가는 매우 세밀하게 주변의 사물을 관찰하고 인물들의 몸짓을 통해 내면을 표현하고 있다. 그림에서 배경으로 묘사된 작은 난로를 통해 루이 14세 시기 파리에서 유행했던 장식을 확인할 수 있다. 이 그림이 미술관에 도착했을 때 롱기가 그렸던 다른 다섯 점의 작품도 함께 있었지만 이 그림들이 모두 베니에르의 집에 걸려 있었는지는 분명치 않다.

벽에 걸린 인물화의 주인공은 니콜로 베니에르로, 마르코 피테리(Marco Pitteri)의 판화에 기록된 재직기간을 통해서 알 수 있는 것처럼 1740년 성 마르코의 행정관으로 선출되었다. 그의 판화 작품은 지롤라모 콘타리니(Girolamo Contarini)의 컬렉션에 포함되어 있던 이 작품의 연대를 추정하는 데 도움이 되었다.

부드러운 옷을 입고 놀란 표정을 짓고 있는 여인의 손은 매우 부끄러운 듯 내성적인 움직임을 보이고 있으며 그녀는 천천히 옷의 천을 접고 있다. 이 옷은 당시 베네치아에서 유행했던 중세 프랑스 의상에 포함된 꽃 장식이나 무늬가 있는 명주옷을 떠오르게 만든다.

앉아 있는 여인은 사마리타나 돌핀으로 니콜로의 형인 지롤라모 베니에르(Girolamo Venier)와 1736년에 혼인했다. 이 결혼을 통해서 마리아가 태어났으며 이 작품에서 어머니의 옆에 있다. 그리고 이 아이가 1758년이 되었을 때 알비세 콘타리니(Alvise Contarini)를 남편으로 맞이하게 되었고 지롤라모 콘타리니가 태어났다. 그는 이 작품을 포함한 롱기의 다른 작품들을 미술관에 기증했다.

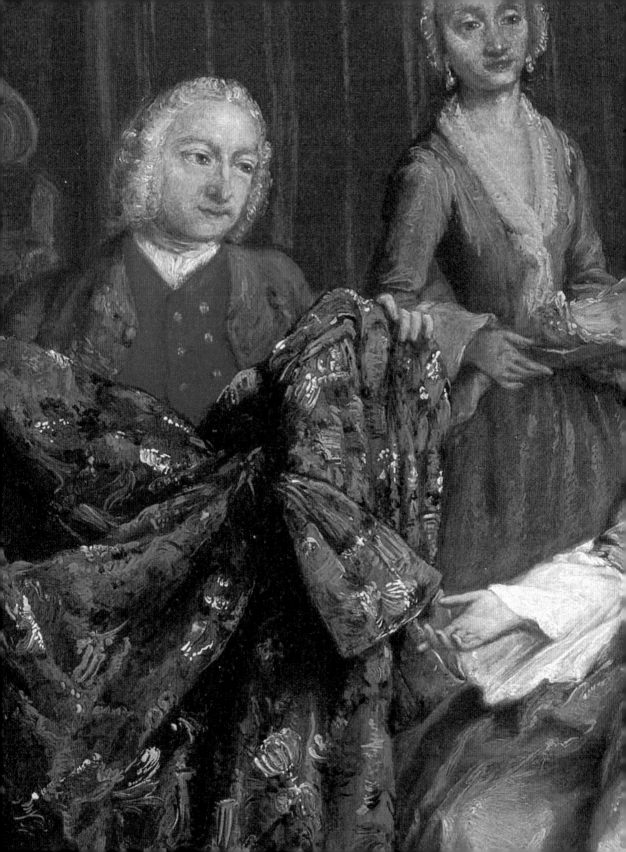

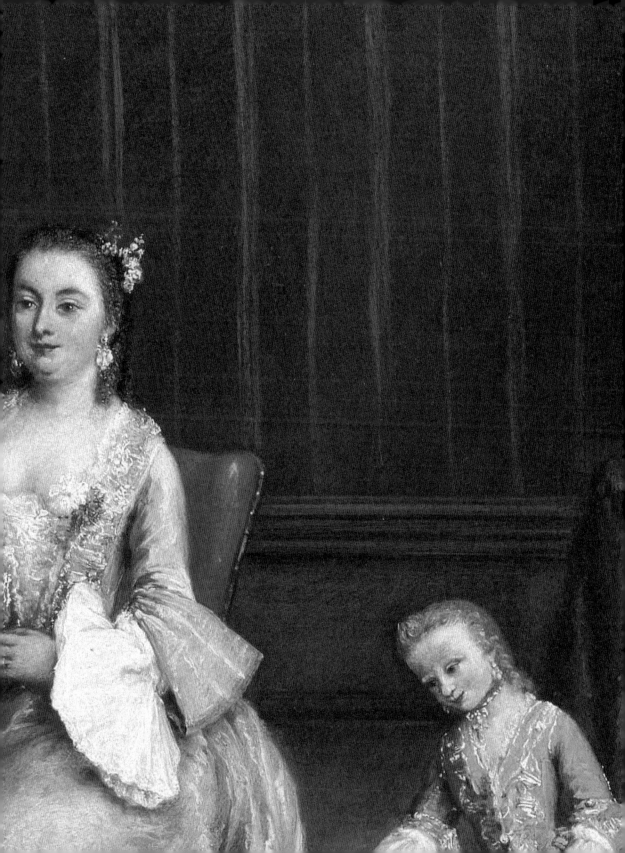

잠바티스타 티에폴로

진정한 십자가의 발견과 성녀 헬레나 1743년경

캔버스에 유채
지름 500cm
1812년 컬렉션에 포함

지롤라모 멘구치 콜론나(Girolamo Menguzzi Colonna)의 매우 뛰어난 장식으로 둘러싸여 있는 이 그림은 원래 나폴레옹의 정원을 만들기 위해서 파괴했던 카스텔로의 카푸치네 교회의 천장을 장식하던 것이다. 이 그림의 장면은 중세의 전설에 따라 헤라크리우스 황제(기원후 7세기)의 시대까지 전해진 에덴동산의 나무로 알려져 있는 그리스도의 십자가에 대한 이야기를 소재로 다루고 있다. 티에폴로의 그림에서 공식적으로 기독교를 인정하는 법령을 발표했던 콘스탄티누스 황제의 어머니인 성녀 헬레나에 의해서 다시 발견된 십자가에 대해서 묘사하고 있다. 전설에 따르면 골고타 언덕에 있던 세

개의 십자가를 마주한 헬네나는 어느 것이 그리스도의 십자가였는지 구분하지 못했다. 그래서 이를 확인하기 위해서 시신 앞으로 가져왔고 십자가에 닿았을 때 부활하면서 그리스도의 십자가를 확인할 수 있었다고 전해진다. 이 작품은 매우 엄격한 원근법에 따라 아래편에서 위편을 향해서 공간을 구획하고 있으며 작품이 원래 배치되어 있던 공간에 매우 적합한 구도를 지니고 있다. 매우 섬세한 색채의 사용과 빛에 대한 묘사는 성녀 헬레나의 이미지를 강조하는 요소로 활용되었고, 그녀는 이 그림의 구도의 중심에 놓여 있고 진실한 십자가를 접한 후 경건한 모습을 보여주고 있다.

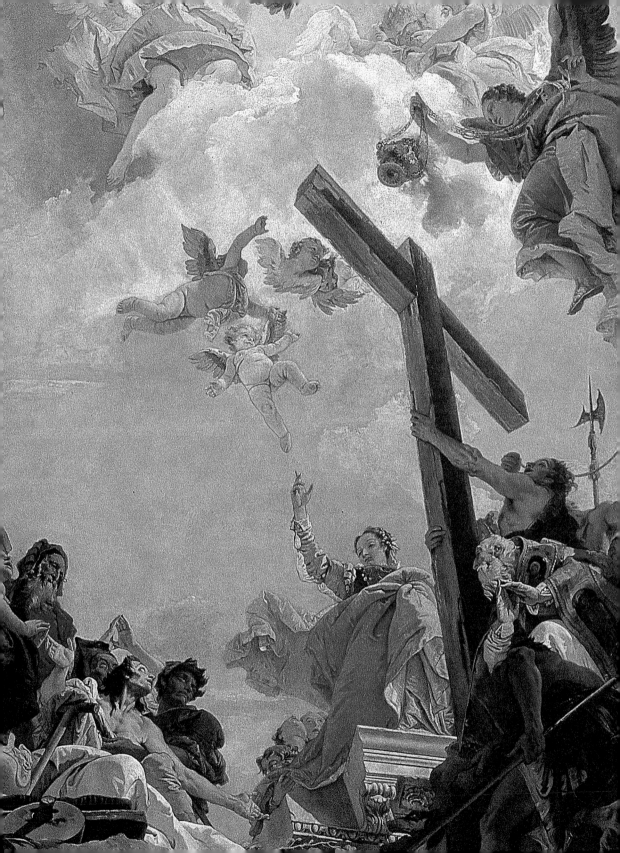

잠바티스타 티에폴로

로레토로 이전되는 산타 카사 1743년경

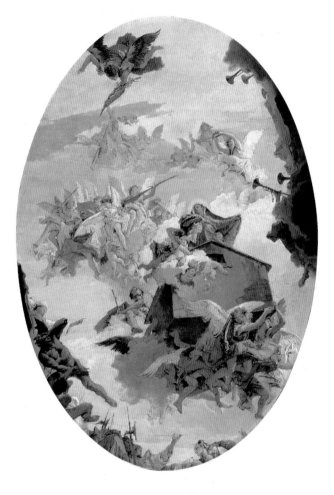

티에폴로가 그린 이 스케치는 제1차 세계대전 중이던 1915년 오스트리아의 폭격으로 파손되었던 베네치아의 산타 마리아 디 나자렛(혹은 산타 마리아 델리 스칼치로도 알려져 있음) 교회의 천장을 위해 제작되었다. 이 작품의 두 번째 스케치는 로스앤젤레스의 폴 게티 미술관에 보관되어 있다. 이 작품은 수태고지의 무대가 되었던 성모의 집을 이전했던 기적을 묘사하고 있다. 남아 있는 작품의 스케치를 통해서 알 수 있는 것은 중앙에 타원형의 공간이 있는 교회의 오래된 천장의 구조를 고려해서 화가가 이 작품을 그렸다는 점이다. 처음에 그가 이 작품을 제작하고 회화 작품과 장식을 설치할 당시 유명한 천장 장식가였던 제롤라모 멘고치 콜론나의 작업으로 인해서 이 공간이 매우 협소하다는 사실을 알고 있었다. 화가는 원래 천장 장식을 파손하고 더 넓은 공간으로 통합할 것을 요청해서 그 결과를 얻어냈다. 이 스케치는 화가의 가장 중요한 걸작 중의 하나로 알려져 있으며 이 그림의 형상, 빛, 색채는 매우 조화롭게 어우러져 있다. 매우 작은 크기를 지닌 티에폴로의 이 그림은 적합한 색채를 사용해서 공간을 최대한 활용하려는 시도였다는 사실을 알 수 있다.

캔버스에 유채
126×86cm
1930년 컬렉션에 포함

화가는 수태고지에 등장하는 성모의 모습처럼 흰 백합을 그녀에게 주는 천사의 모습을 그렸다. 그러나 이후 신의 사자의 이미지를 지웠다. 로스엔젤레스의 폴 게티 미술관에 남아 있는 스케치에는 아기 예수로 대체되어 있으며 이는 이 도상을 그리던 관습적인 전통에 속한다.

화가는 다양한 색채를 표현할 수 있는 뛰어난 재능을 가지고 있었다. 배경에 펼쳐진 하늘 속에서 인물들을 묘사하기 위해서 섬세하고 가는 붓의 터치를 활용했고, 그 결과 대상이 무겁지 않게 느껴진다. 균일한 빛의 표현은 원경에 묘사된 인물의 모습을 드러내는 요소이다.

전설에 따르면 1291년 나자렛에 있던 성모 마리아의 집인 '산타카사'(성스러운 집_역주)는 당대 이슬람 국가가 지배하던 도시에 천사들이 찾아와 달마타 해변의 테르사츠로 옮겨놓았다. 하지만 이 집의 최종 목적지는 로레토로 1294년 도착했다. 이곳은 이후 15세기 말 가장 중요한 순례의 장소로 부상했다.

로살바 카리에라

자화상 1746년경

파란 종이에 파스텔
31×25cm
1927년 컬렉션에 포함

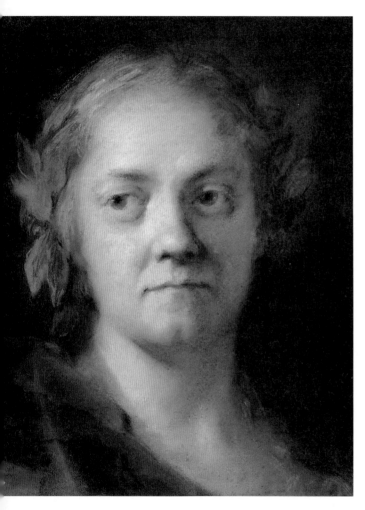

유럽의 유명한 여류 화가였던 로살바는 노년에 백내장으로 시력을 잃게 되었다. 그럼에도 불구하고 다른 세 점의 작품을 더 남겼다. 이 그림은 마지막 세 점의 작품을 그리기 1년 전에 제작했던 것이다. 로살바는 필요 없는 세부를 과감하게 삭제하고 간결하고 자연스럽게 인물을 강조했던 그림을 그렸다. 이 자화상은 유럽의 절반 이상의 궁정에서 선호했던 초상화가로서의 모습이 아닌 은발의 노년에 들어선 여인의 모습으로 자신을 표현하고 있다. 잘 정돈된 머리카락, 굳게 다물고 있는 입술은 옅은 미소를 감추고 있으며 강렬한 시선 처리가 인상적이다. 머리에는 화가 혹은 문학 작가를 위한 월계관을 쓰고 있지만 무거운 느낌을 전달하는 선들에서 세월의 무게와 화가로서의 피로, 고통을 느낄 수 있다. 젊은 시절 그린 부드럽고 우아한 색채와 선으로 성취했던 생동감 넘치는 표현 방식은 이 자화상에서 관찰하기 어렵다. 반면 인물의 '우울'한 내면은 잘 표현되어 있다. 이를 위해 화가는 진주색 바탕의 얼굴색에 회색 톤을 덧붙였으며 빠른 터치로 색조가 만들어내는 감정을 강조했다. 노년의 여류 화가는 파스텔을 사용해서 이런 효과를 잘 살리고 있고 자신의 감정을 잘 표현했다. 그녀의 시선은 비록 허공 속에서 길을 잃었으나 세월의 흐름이 만들어낸 광기를 안고 있는 잔인한 노년이 아닌 다른 길을 가고 있는 것으로 보인다.

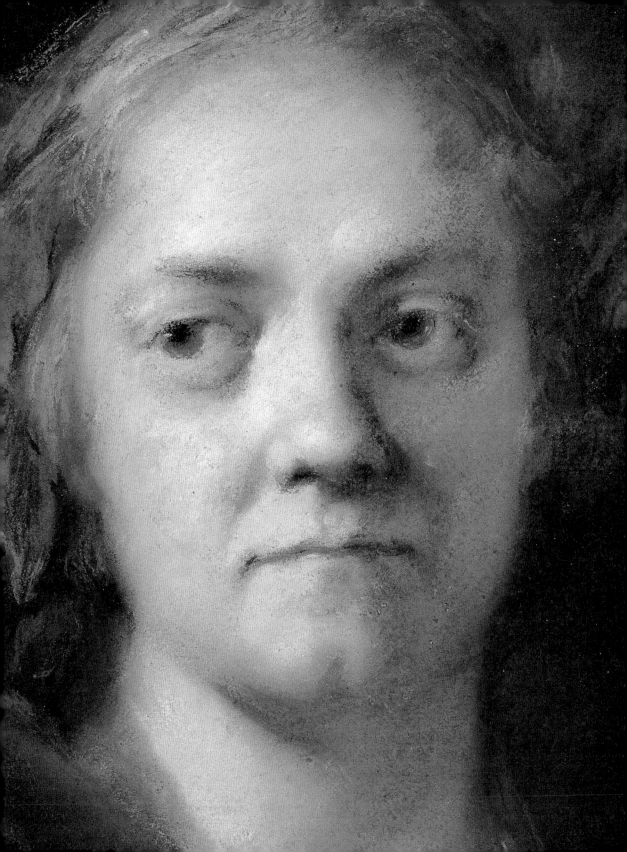

가스파레 트라베르시

상처 1750년경

캔버스에 유채
101×128cm
1956년 컬렉션에 포함

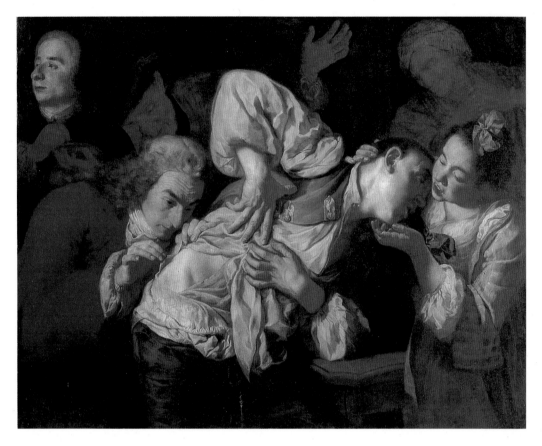

리얼리즘 회화의 전통 속에서 트라베르시는 사실을 직접 관찰한 후 느꼈던 인물들의 감정을 묘사했으며 일상적인 사건 속에서 동시대의 여러 사회상을 다채롭게 다루면서 모순적인 느낌을 해학적으로 표현했던 화가였다. 이 그림은 상처 입은 남자를 묘사하고 있으며 그의 몸짓과 표정에서 고통스러운 감정이 잘 드러난다. 우측의 여인이 상처 입은 남자를 달래고 있으며 좌측에서 의사가 상처를 보기 위해서 셔츠를 들어 올리고 있다. 의사 뒤로 보이는 인물은 상념에 빠져 주변에서 일어나는 '비극적인' 일에 대해 관심이 없는 것처럼 보이며 작은 약사용 그릇에 약을 빻고 있다. 1700년대 나폴리의 극장에서 펼쳐진 연극에서 감상할 수 있는 것처럼 그림의 전경을 중심으로 다양한 인간 군상의 모습이 생동감 넘치게 표현되어 있다. 사실 그림의 구도는 트라베르시의 시각 언어의 가장 중요한 특징 중의 하나이며 그는 당시의 사회상에 관심을 가지면서 현실을 작품에 담아냈다. 이를 통해 그는 당대 부르주아 계층이나 빈민가의 인물들을 표현했으며 가식적이지 않은 사회의 현실, 비참하고 참담한 모습들을 여과 없이 보여주고 있다.

조반니 안토니오 과르디

상처 입은 탕그레디를 우연히 만나고 있는
에르미니아와 바프리노 1750~1755년

캔버스에 유채
250×261cm
1988년 컬렉션에 포함

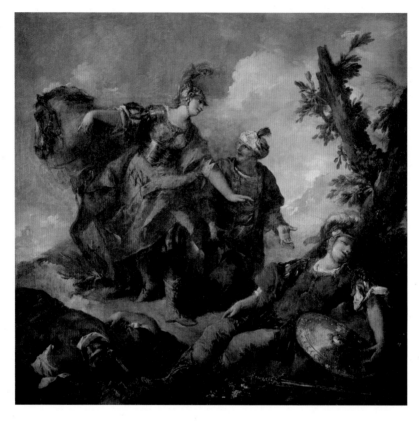

이 작품은 토르콰토 타소(Torquato Tasso)의 유명한 기사 문학인『해방된 예루살렘』의 이야기를 다루고 있다. 이 그림들은 원래 에스테 빌라를 장식하기 위한 작품들이었으며 이 문학작품을 위해서 조반니 바티스타 피아체타가 제작했던 판화작품에서 유래한 것이다. 그의 판화가 포함된 삽화본은 1745년에 알브리치에서 출간된 바 있다. 동일한 소재를 다루고 있는 다른 연작은 오늘날 여러 해외의 박물관과 개인이 소장하고 있다. 위의 작품은『해방된 예루살렘』19번째 시편을 다루고 있으며, 이는 여러 스케치로 남아 있는 습작을 통해서 알 수 있다. 피아체타가 제작한 동일한 판화는 오늘날 토리노 왕립 도서관에 보관되어 있다. 방사선 분석을 통해 과르디가 모델에 더 가깝게 그리기 위해 에르미니아의 말의 머리를 처음보다 위쪽으로 약간 들어 올렸고 바프리노의 형상도 처음에는 여성미가 두드러지게 그리려고 했던 것을 확인할 수 있다. 무엇보다도 이 그림 안에는 다양한 의미의 도상학적 상징들이 등장하며, 부차적인 부분은 하나도 없다. 그의 회화에서 빛과 상쾌한 느낌의 빠른 붓의 터치로, 모든 장식적인 요소를 뛰어넘어 바로크의 전형적인 어법에 따라 문학작품의 모험에 등장하는 인물들에게 숨결을 불어넣었다. 예를 들어 에르미니아가 말에서 내려 탕크레디에게 다가가는 몸짓은 매우 연극적인 느낌을 전달한다.

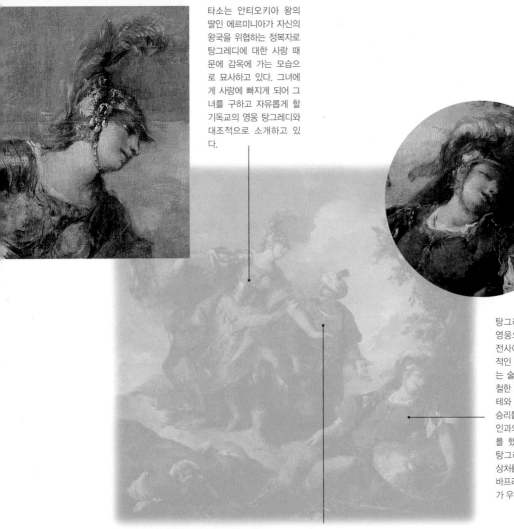

타소는 안티오키아 왕의 딸인 에르미니아가 자신의 왕국을 위협하는 정복자로 탕그레디에 대한 사랑 때문에 감옥에 가는 모습으로 묘사하고 있다. 그녀에게 사랑에 빠지게 되어 그녀를 구하고 자유롭게 할 기독교의 영웅 탕그레디와 대조적으로 소개하고 있다.

탕그레디는 기독교의 영웅으로 키르카소의 전사이자, 기독교인의 적인 이집트를 지배하는 술탄의 신하이자 냉철한 피를 지닌 아르간테와 싸워서 마지막에 승리를 거둔다. 사라센인과의 전투에서 승리를 했음에도 불구하고 탕그레디는 치명적인 상처를 입게 되고 이를 바프리노와 에르미니아가 우연히 발견한다.

탕그레디의 종자였던 바프리노는 이집트의 군영을 정탐하기 위해서 아랍풍의 옷을 입고 있으며, 기독교 군대의 수장인 고프레도 디 불리오네를 배신하고 살해할 것이라는 음모를 이해하게 된다. 그리고 돌아오는 길에 거의 죽어가는 자신의 주인을 다시 만난다.

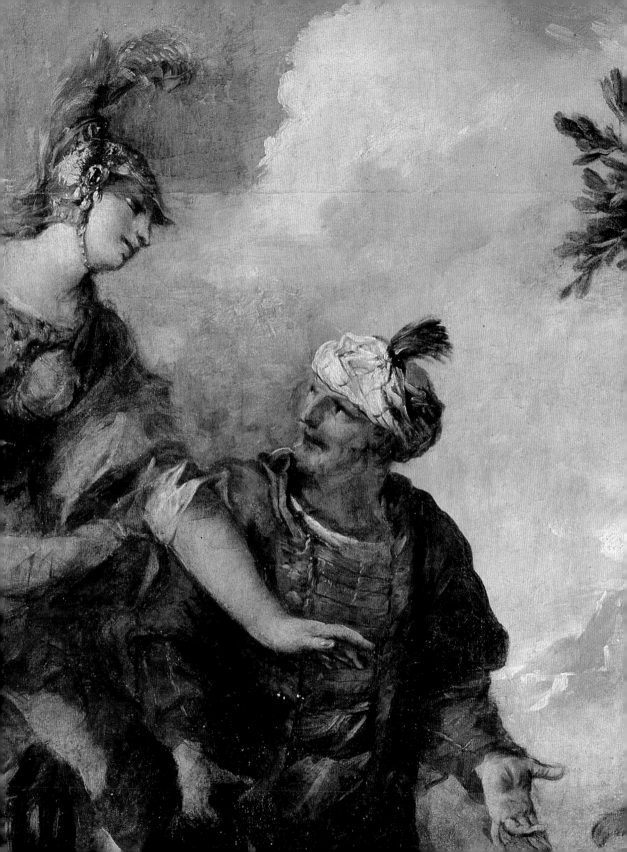

피에트로 롱기

약국 1751년경

캔버스에 유채
59×48cm
1838년 컬렉션에 포함

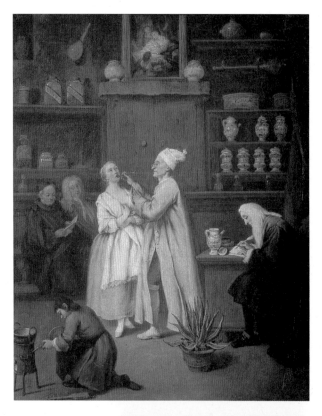

약국을 소재로 하고 있는 이 그림은 후경에 묘사되어 있는 그림의 내용과 저자를 확인할 수 있을 만큼 정확하고 정밀하게 묘사되어 있다. 그림 속의 그림은 베로나 출신 화가였던 안토니오 발레스트라(Antonio Balestra)의 작품으로 '아기 예수의 탄생'을 소재로 다루고 있고, 오늘날 개인이 소장하고 있다.

그림의 뒷면에 '피에트로 롱기'라는 서명이 기록되어 있다. 〈약국〉은 화가의 여러 작품들 중 가장 유명한 것으로 약국의 내부를 흥미롭게 묘사한다. 뒤편에 자기와 유리로 제작된 여러 개의 작은 약재 병이 보이고 벽장은 잘 배열되어 공간을 매우 효율적으로 활용하고 있다. 전경에 충치로 고생하는 한 여인이 약사를 방문하고 있으며, 그 옆에 나이 많은 약사는 처방전을 쓰고 있다. 한편 앞쪽으로 젊은 견습생이 약재를 달이고 있는 모습도 보인다. 여인 뒤편에는 고객들이 자신의 순서를 기다리고 있다. 롱기는 이 그림을 주문했던 고객이 소유하고 있던 키오자의 약국을 직접 관찰하고 그렸던 것으로 보인다. 롱기는 귀족, 부르주아 계급, 사랑에 빠진 신사와 같이 당대의 여러 인물들이 우연히 길에서 만나는 장면을 즐겨 그렸으며, 이를 위해 현실을 매우 주의 깊게 관찰했고 새롭고 흥미로운 구도를 구성했다. 또한 자연스러운 빛과 색채의 표현, 투명하고 깨끗한 색조 변화와 명암은 그림에 다양한 변화들을 만들어낸다. 롱기는 그림의 소재가 되는 인물들의 심리적, 물리적인 특징을 매우 자연스럽게 포착했으며, 그가 인물의 내면을 이미지로 구현했던 방식은 오늘날 유럽 초상화의 실례 중 가장 흥미로운 예로 남아 있다.

캔버스에 유채
255×340cm
1979년 컬렉션에 포함

알레산드로 롱기

행정관 루이지 피사니의 가족 1758년경

롱기는 인물의 움직임을 잘 포착했고 이를 통한 인물의 내면적인 심리 묘사가 탁월했다. 유럽 인물화의 역사에서 그는 여러 점의 인상적인 작품을 남겼다.

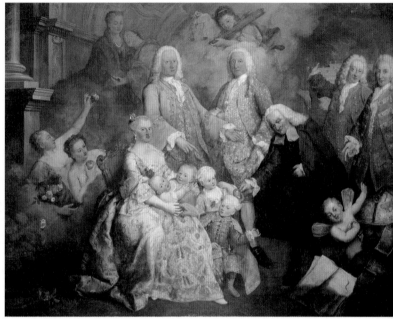

알레산드로 롱기는 화가 피에트로 롱기의 아들로 18세기 중반에 베네치아에서 뛰어난 초상화가로 알려져 있었다. 베르가모를 대표하는 화가였던 바르톨로메오 나자리(Bartolomeo Nazzari)가 베네치아에서 그렸던 공공 초상화와 유사한 그림을 그렸다. 이 그림은 작가의 초기작으로 오른편 아래 작가의 서명이 남아 있다. 그는 아버지가 주로 다루었던 작은 크기의 가족 초상화를 관찰하며 회화를 연구했고, 그 결과 다양한 몸짓 사이에서 영원하고 보편적인 가치를 발견했다. 또한 아버지의 작품을 통해 다양한 방식으로 구도를 실험했다. 이 작품은 집단 초상화로 그림의 중앙에 중심을 잡고 있는 인물은 파올리나 감바라(Paolina Gambara)이며, 그녀 주변에 네 명의 아이들과 남편인 행정관 루이지 피사니(Luigi Pisani)가 묘사되어 있다. 또한 그 곁에는 루이지의 아버지였고 당시 베네치아의 도제(베네치아의 행정 장

관을 부르는 명칭_역주)였던 알비세 피사니(Alvise Pisani)가 서 있다. 그림의 오른편에 묘사되어 있는 두 사람의 남자는 아마도 루이지의 형제였던 조반니 프란체스코 에르몰라오 4세(Ermolao IV Giovanni Francesco)와 프란체스코 에르몰라오 2세(Ermolao II Francesco)로 보인다. 또한 이들 옆에 아이들을 부드럽게 달래고 있는 모습으로 묘사되어 있는 인물은 검은색 의상을 고려해볼 때 조반니 그레고티(Giovanni Gregoretti) 신부로 추정된다. 이 그림의 특징 중 하나는 인물의 신체적 표현을 통해 그림의 구도를 만들어내고 화면에 리듬감을 부여한 것이다. 또한 장식적인 느낌의 여러 이미지의 병치가 만들어내는 리듬은 그림에 생동감을 주는 동시에 배경 속에 묘사되어 있는 피사니 가문의 덕목을 암시하는 의인화된 상징과 알레고리가 감상자의 시선을 끌고 있다.

카날레토

파도바의 포르텔로 문과 유적지가 있는 카프리초 1760년경

캔버스에 유채
61×76cm
1988년 컬렉션에 포함

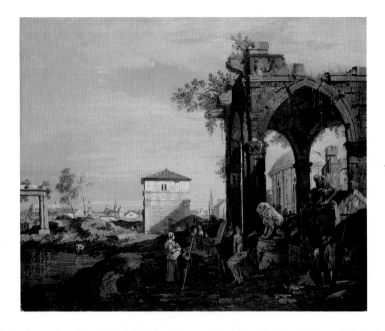

이 작품은 고전, 중세, 그리고 파도바의 건축물이 뒤섞여 있는 카프리초로 카날레토가 런던을 여행하고 돌아온 직후 그렸던 그림이다. 서로 다른 장소에 있는 고대 이미지의 조합은 당시 여행자들에게 큰 인기를 끌었고 여러 점의 모사작이 그려지는 이유가 되었다. 오늘날 원본을 포함한 22점이 남아 있으며 각각의 작품 크기는 다양하다. 이 작품을 복제한 화가는 카날레토 자신과 제자였던 벨로토로 추정된다. 22점의 그림 중 다른 작품의 모델이 되었던 것은 함부르크 미술관에 소장되어 있는 작품으로 보인다. 아카데미아 미술관에 걸려 있는 이 작품은 모사작 중 하나로 여러 미술사가와 감정가들이 카날레토의 작품이라고 추정하고 있다. 후경 왼편에 묘사된 도시는 스카이라인을 고려해볼 때 파도바로 보인다. 또한 파도바의 포르텔로 문은 확인이 가능할 정도로 명확하고 세밀하게 묘사되어 있고, 이 부분을 그리기 위해서 연구하며 그렸던 습작이 영국의 원저

컬렉션에 포함되어 있다. 그림의 왼편 중앙 부분에 이오니아식 주두 장식을 가진 기둥이 배치되어 있다. 그림의 왼편 후경에서 발견할 수 있는 위풍당당한 건물은 팔라디오가 기획하고 건설한 비첸자의 바실리카(로마의 공회당인 바실리카의 건축적 양식을 사용해서 기획되었던 종교적·역사적 가치를 가진 교회_역주)로 알려져 있다. 고딕 시대의 건축물 사이로 베로나의 유명한 아치를 세부로 지닌 중세 무덤 조형물이 보인다. 한편 두 사람이 흥미를 가지고 바라보고 있는 사자 조각은 베네치아의 아르세날레(베네치아의 조선소와 병기창_역주)에 배치되어 있는 조형물과 유사한 점이 있다. 사자 뒤편에 묘사되어 있는 키오스크 형식을 지닌 작은 신전은 당시 유행했던 세를리오의 『건축론』에서 설명했던 것처럼 '이상'과 '완벽'함을 상징하는 판테온의 건축 구조를 반영했던 이미지로 보인다.

카날레토

회랑 풍경 1765년

캔버스에 유채
92×130cm
1807년 컬렉션에 포함

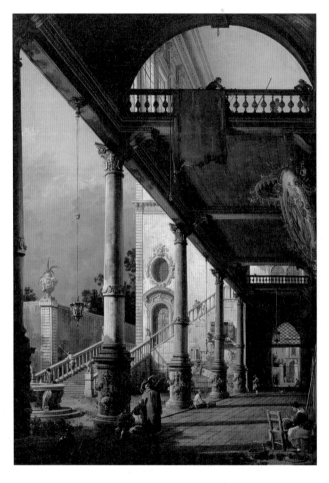

이 그림은 경관화가로 유명한 카날레토가 노년기에 제작한 빛과 풍경이 어울리는 매력적인 작품이다. 그는 현실을 직접 관찰한 후 건축물의 구조를 정확하게 표현했으며 명료하게 세부를 묘사했다.

이 작품은 베네치아의 가장 유명한 경관화가 카날레토가 노년에 아카데미의 교수가 되면서 관례를 따라 답례로 아카데미에 기증했던 그림이다. 이 아카데미는 피아체타가 설립했으며 당시 티에폴로가 이끌고 있었다. 1763년 카날레토는 건축물의 투시도법을 강의했다. 아카데미에서 강의를 시작하고 2년 후, 당시의 관례대로 작품 한 점을

기증한 것이다. 우측 하단에 서명이 남겨져 있다. 1777년 카날레토가 세상을 떠난 10년 후 승천축일(Festa della Sensa)에 성 마르코 광장에서 이 그림이 일반인들에게 공개되었다. 이 작품은 회랑의 모습을 사실적으로 묘사하고 있지만 상상의 풍경을 소재로 다루었던 카프리초였다. 하지만 그림에 묘사된 궁정의 실내, 입구를 향한 계단, 발코니는 당대 베네치아에서 많이 관찰할 수 있었으며 지금도 남아 있는 현실적인 이미지였다. 카날레토는 이 그림에서 효과적으로 원근법에 관한 지식을 드러내고 싶어했다. 또한 매

력적인 색조에서 볼 수 있는 것처럼 색채와 빛의 표현에도 뛰어났다. 베네치아의 코레르 박물관에는 이 그림의 구도를 연구했던 여러 점의 습작이 남아 있고 거기에는 '아카데미를 위해'라는 문구가 적혀 있다. 이 작품은 놀라운 성공을 거두었기 때문에 이후 카날레토 자신을 비롯한 많은 화가들이 이 작품을 모사했다.

캔버스에 유채
200×281cm
1807년 컬렉션에 포함

잔도메니코 티에폴로

아브라함과 세 천사의 현현 1773~1774년

그림 왼편에 아브라함의 오두막이 보이며 그 안에 아내 사라가 머물러 있다. 사라는 나이가 많았기 때문에 아이를 가질 수 없다고 생각했고, 그래서 아이를 갖게 될 거라는 천사의 예언을 듣고 믿기 힘들다는 듯 놀란 표정을 짓고 있다.

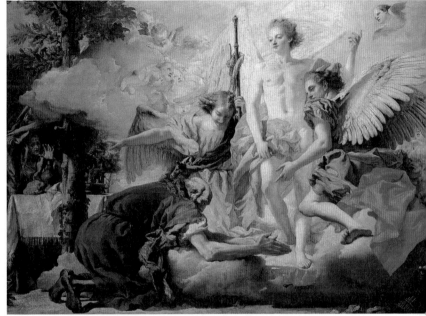

1764년 산타 마리아 델라 카리타 스쿠올라에 새로운 사무국이 완공되었을 때 실내를 꾸미기 위해 티에폴로에게 주문한 작품이다. 이미 1768년부터 1770년까지 구약성서의 내용을 다룬 세 점의 작품이 제작되어 이 공간을 장식했다. 이후 화가였던 피에트로 그란디치(Pietro Grandizzi)가 네 번째 작품을 완성했지만 수도사들은 이 작품을 좋아하지 않았다. 결국 이들은 새로운 작품을 주문하기로 결정했고 적당한 화가를 찾기 위해 콩쿠르를 열고 당시 가장 유명했던 로마의 성 루카 아카데미에 의뢰해서 작품을 선정하기 위한 위원회를 구성했다. 위원회는 참여 작가들의 스케치를 검토했으며 이때 입상한 화가가 잔도메니코 티에폴로였다. 흥미로운 점은 이 위원회에 라파엘 멩스(Raphael Mengs) 같은 신고전주의 화가가 포함되어 있었다는 사실이다. 이후 티에폴로는 1773년 3월에 작품을 위한 계약서에 서명

했고, 여기에는 1년 내에 작품을 완성하겠다는 조항이 포함되어 있었다. 이 그림은 세 명의 천사들이 아브라함과 그의 아내였던 사라를 방문해서 1년 안에 아들을 임신하게 될 것이라는 소식을 전하고 있는 성서의 이야기를 다루고 있다. 아브라함에게 소식을 전하는 천사를 묘사하기 위해 티에폴로는 성직자이자 화가였던 잠바티스타의 그림을 참조했다. 이 그림에서 명료하고 차가운 느낌의 간결한 스케치와 가벼운 색채를 확인할 수 있다. 이런 점은 당대 베네치아에서 태어났던 신고전주의의 양식적 경향이 발전하고 있다는 사실을 알려준다. 앞서 잠시 설명했던 것처럼 신고전주의 화가였던 멩스가 티에폴로의 작품을 선정했던 것은 우연한 일이 아니었던 것이다.

프란체스코 과르디

산 마르코 항구, 성 조르조 교회와 주데카 1774년경

캔버스에 유채
69×94cm
1903년 컬렉션에 포함

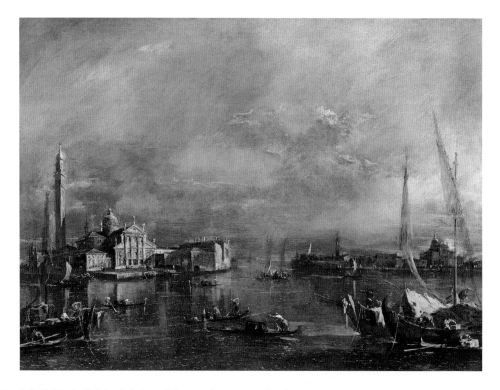

다른 경관화가들이 여행을 다니며 그림을 그렸던 것과 달리 프란체스코 과르디는 베네치아에서 머무르며 그림을 그렸으며, 베네치아는 그가 가장 선호하던 소재였다. 왼편에 산 조르조 마조레 섬이 보이며, 섬에 위치한 산 조르조 마조레 교회의 종탑에선 1774년 무너져 지금은 발견할 수 없는 양파 형태의 지붕을 관찰할 수 있다. 오른편에는 주데카가 보인다. 주데카는 카말돌레시 수도사들이 지냈던 산 조반니 바티스타 교회, 지텔레 교회를 함께 부르는 이름이었다. 그러나 역사 속에서 이 건물들은 철거되었다. 은빛 하늘, 검은 물결 위에 넘실대는 구름, 석호를 가득 채운 빛의 떨림이 그림을 가득 채우며 바다 위에서 느리게 흔들리는 곤돌라와 바람을 안고 미끄러지는 돛단배가 보인다. 밝은 색채의 풍광은 평온하고 정적인 느낌을 만들어낸다. 그와 동시에 화가가 사용했던 빠른 붓 터치는 바다와 하늘 사이에 정지한 듯 우울한 그림자가 너울거리는 건축물의 형상을 드러내며 마치 대기에 녹아내리는 것처럼 보인다. 화가는 과거 베네치아 공화국의 영욕의 순간을 뒤로 하고 역사의 뒤편으로 퇴장하는 당대의 절박한 징후를 읽은 것처럼 그림 전체에 침묵과 슬픔의 감정을 사려 깊게 담았다. 프란체스코 과르디는 카날레토의 경관화에서 관찰할 수 있는 명료하고 정밀한 대상의 묘사에 머무르지 않았다. 그는 이후 등장하는 낭만주의보다 앞서 '현실을 반영한 회화'의 전형을 뛰어넘은 자신의 감정을 주관적으로 표현한 작품을 그렸다.

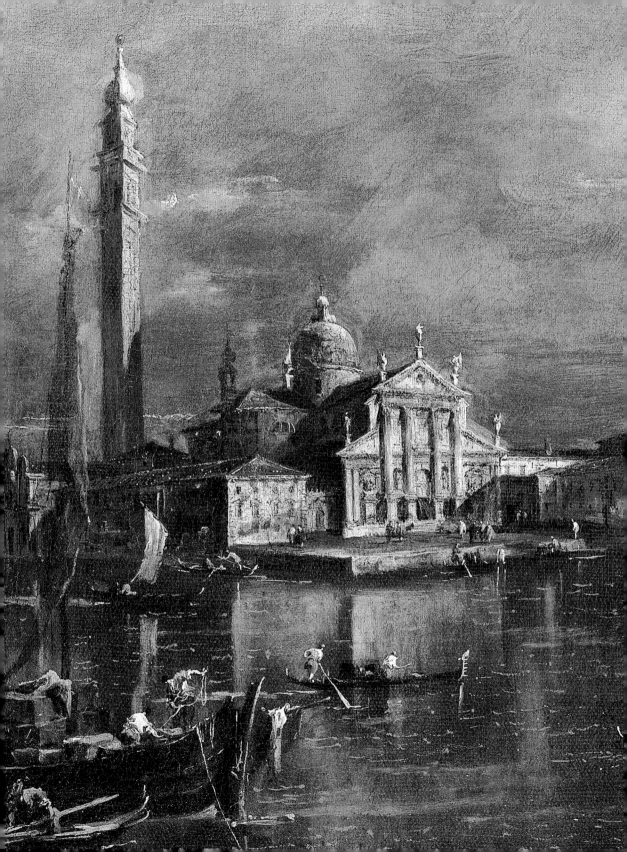

프란체스코 과르디

산 마르쿠올라 교회 기름창고의 화재 1789년

캔버스에 유채
32×51cm
1972년 컬렉션에 포함

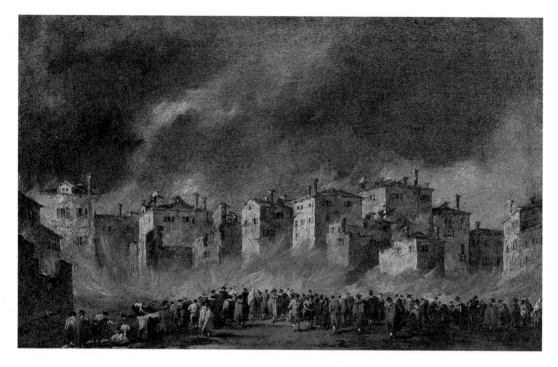

산 마르쿠올라 교회의 기름창고가 불타올랐던 것은 1789년 12월 28일 저녁이었다. 당시 프란체스코 과르디는 일흔여덟 살의 노구를 이끌고 화재 현장에 나가 두 점의 스케치를 그렸으며 이때 그린 두 작품은 오늘날 베네치아의 코레르 박물관과 뉴욕 메트로폴리탄 미술관에 남아 있다. 이 두 점의 스케치를 바탕으로 베네치아 아카데미아 미술관이 소장한 이 작품이 탄생했다. 화가는 이 그림에서 화재를 둘러싼 마지막 장면을 흥미롭게 묘사하고 있다. 수십 채의 집에서 뿜어 나오는 불길이 하늘을 향해 일렁거리고 있으며, 여러 명의 소방수가 지붕 위에서 불길을 잡기 위해 노력하고 있고 하늘 아래 자욱한 연기가 퍼져나간다. 어두운 색채를 반복적으로 사용해서 구도에 생동감을 불어넣고 있으며 화염이 뿜어내는 붉은 색조와 불길의 반사 효과는 당시의 불안한 상황과 감정을 강조한다. 화가는 이미 노년에 그렸던 〈열기구의 상승〉이나 〈북부에서 온 백작들을 위한 축제〉와 같은 작품을 통해 기록화를 그렸다. 당시 베네치아의 화풍에서 신고전주의 양식이 유행했던 것과 달리 프란체스코 과르디가 '점'들을 효과적으로 사용해서 그린 형상은 로코코 회화 양식과의 연관성을 드러낸다.

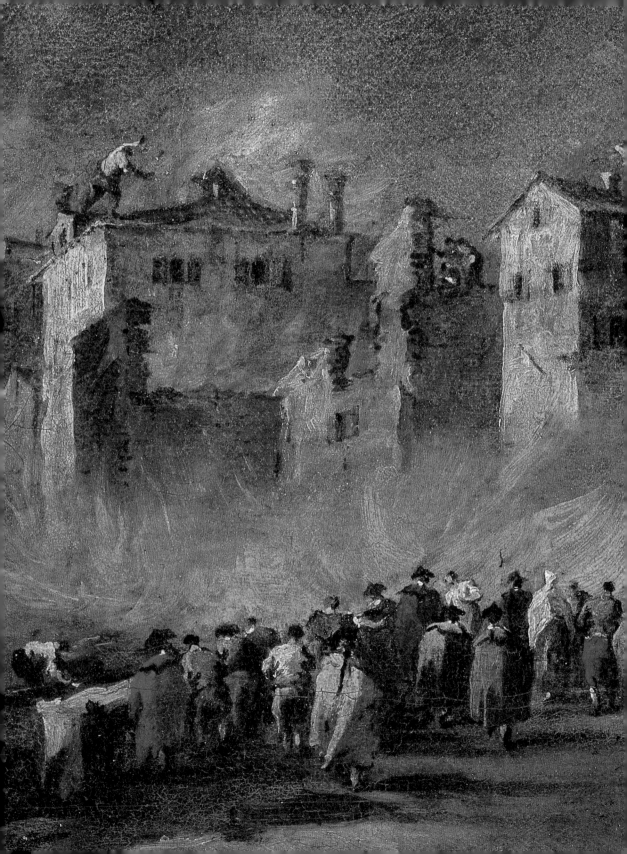

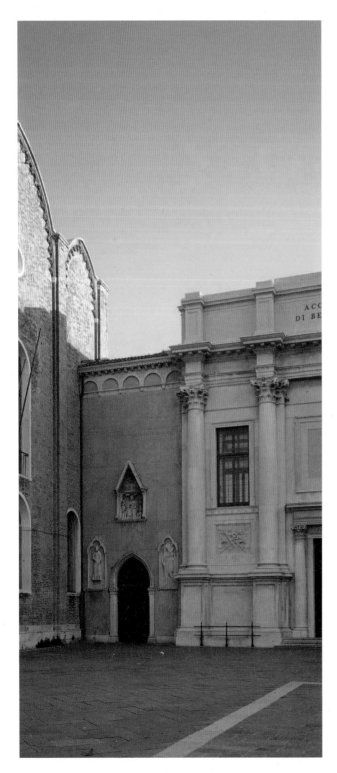

베네치아 아카데미아 미술관
Campo della Carità
Dorsoduro 1050
30100 Venezia
Tel : +39 041 52 22 247
Fax : +39 041 52 12 709

일반정보
Tel : +39 041 52 00 345
월요일부터 금요일 9:00~18:00
토요일 9:00~14:00
www.gallerieaccademia.org

개관 시간
월요일: 8:15~14:00
화요일부터 일요일: 8:15~19:15

휴관일
월요일 오후, 1월 1일, 12월 25일

교통편
수상버스로 '아카데미아역' 하차
(수상버스 정보는 www.actv.it에서 확인)

편의시설
각 전시실의 직원은 간단한 주제에 대한
설명과 전시실의 구성에 대한 정보를
전달한다.

오디오 가이드: 영어, 이탈리아어, 프랑스
어, 독일어, 스페인어, 일본어.
비디오 디스플레이어에 일부 이미지도 함께
제공

가이드투어: 영어, 이탈리아어
10~25명, 90분 소요, 15일 전 사전 예약

서점
짐보관소

(2014년 기준)

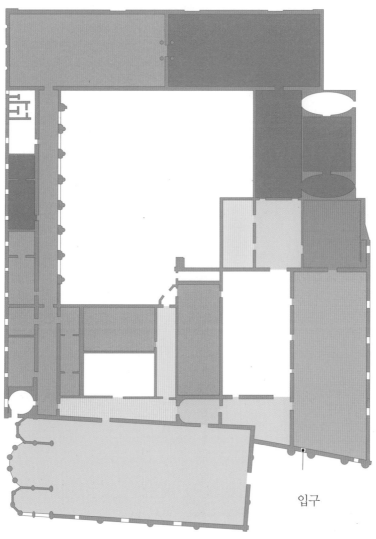

입구

프리미티브 전시실
(중세에서 르네상스로 이행하는 회화 작품_역주)

15세기 주요 제단화 전시실

14~16세기 베네치아 회화 전시실

16세기
이탈리아와 베네치아 회화 전시실

15~16세기의
베네치아, 이탈리아, 유럽 회화 전시실

16~18세기의
베네치아, 이탈리아, 유럽 회화 전시실

15세기
베네치아의 위대한 거장들의 작품 전시실

18~19세기의
아카데미의 회화와 조각 전시실

신고전주의 조각 전시실

화가 및 작품 색인